유아 그림의 수수께끼
- 성장의 발자국 읽기

발도르프 교육서 1

미하엘라 슈트라우스
유아 그림의 수수께끼 - 성장의 발자국 읽기

원표제: Michaela Strauss, Von der Zeichensprache des kleinen Kindes - Spuren der Menschenwerdung
1976년 독일어 초판본의 2007년 제6개정판을 한국어로 번역함

1판 1쇄 발행 2019년 1월 30일

지은이 | 미하엘라 슈트라우스
옮긴이 | 여상훈

발행인 | 이정희
발행처 | 한국인지학출판사 www.steinercenter.org
주소 | 04090 서울특별시 마포구 독막로 230 우리빌딩 2층·6층
전화 | 02-832-0523
팩스 | 02-832-0526
기획제작 | 씽크스마트 02-323-5609
북디자인 | 김다은

이 도서의 국립중앙도서관 출판예정도서목록(CIP)은 서지정보유통지원시스템 홈페이지(http://seoji.nl.go.kr)와 국가
자료공동목록시스템(http://www.nl.go.kr/kolisnet)에서 이용하실 수 있습니다.
ISBN 979-11-960888-8-0

이 책은 동원육영재단의 후원으로 제작되었습니다.

후원계좌 | 신한은행 100-031-710055 인지학출판사

유아 그림의 수수께끼
- 성장의 발자국 읽기

한국인지학출판사
KOREA ANTHROPOSOPHY PUBLISHING

저자 미하엘라 슈트라우스: 발도르프 교육자로, 부친이자 유아 그림 해석
의 선구자였던 한스 슈트라우스(1883~1946)의 방대한 수집품과 연구 성
과를 물려받아 보완하고 구체화하는 작업을 계속했다.

역자 여상훈: 출판인, 번역가. 루돌프 슈타이너 전집발간위원회 위원장.
《철학도해사전》,《신 인간 과학》등 다수의 역서가 있다.

목차

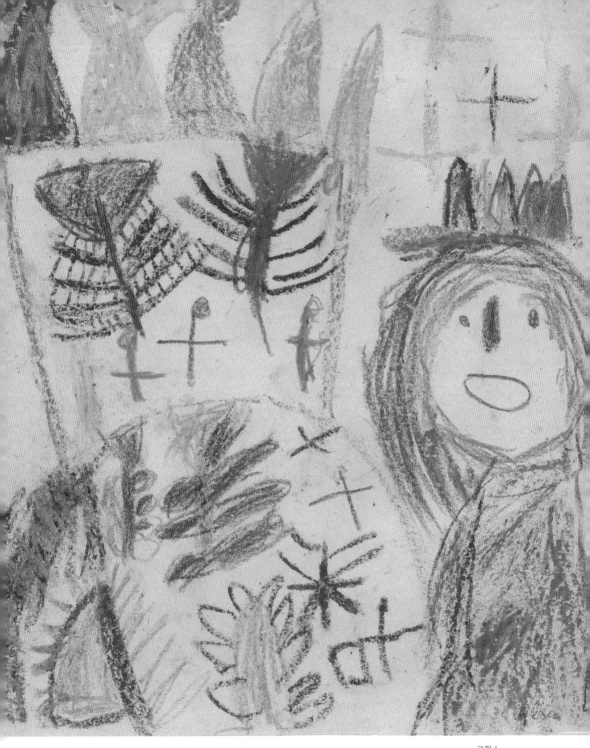

그림 1.
여아, 만 4세 6개월

제6개정판 서문

1976년의 출간 이래, 이 책은 수많은 교육자와 부모들로 하여금 아이의 그림 과정을 관심 있게 관찰하면서 첫 번째 7년 주기의 발달 속에서 아이가 보여주는 그림의 변화를 제대로 이해하고 따라가도록 자극했다. 이 책은 발도르프 교육을 위해 루돌프 슈타이너의 인지학을 바탕으로 아이의 그림에 나타나는 현상들을 탐구하는 첫 번째 출간물이었다. 처음으로 그림 언어의 연구 방향을 제시하고 다양한 연구가 이루어지도록 자극함으로써, 이 책은 그림 언어의 해석이라는 분야에서 이미 기본서가 된 지 오래다. 이런 성과는 무엇보다도 오랜 기간에 걸쳐 수집된 다양하고도 인상적인 유아 그림 덕분이라고 할 것이다.

유아 그림에 관해서는 그동안 심리학, 교육학, 예술 등 여러 분야에서 많은 연구가 이루어졌다. 심리학의 관점에서 어린이 그림을 다루기 시작한 것은 이미 19세기 후반으로, 저서《교육》(1861)에서 어린이 그림을 분석한 허버트 스펜서 Herbert Spencer가 최초의 연구자에 속한다.

그러나 유아 그림에 대해 누구보다도 깊은 관심을 보인 사람은 예술가들이었다. 특히 바실리 칸딘스키, 가브리엘레 뮌터, 파울 클레, 파블로 피카소, 후안 미로 등 저명한 화가들은 "무엇이 보편적인 것인가"라는 문제를 추구하던 중에 유아 그림이 지닌 원형성에 깊은 인상을 받았고, 이를 자신들의 창작을 위한 자극제로 수용했다(1995년에는 이를 주제로 한

흥미로운 전시회가 뮌헨에서 열리기도 했다).

한스 슈트라우스Hanns Strauss(1883~1946)는 화가이자 예술교육자였다. 그는 유아 그림을 일생 동안 가장 중요한 주제로 삼았는데, 그것이 '사람의 발달'을 드러내 보여 준다고 믿었기 때문이다. 그는 수많은 유아 그림을 수집해서 비교하고 평가했다. 그림을 통해 드러나는 아이의 발달에 관심을 갖도록 그를 자극한 것은 무엇보다 루돌프 슈타이너의 저서 《일반인간학》(Allgemeine Menschenkunde)이었다. 그가 일찍 세상을 떠나자, 그의 딸 미하엘라 슈트라우스는 아버지가 남긴 수집품을 물려받아 교육자들을 위해 개방했다. 그는 여러 사람의 도움을 받아 유아 그림의 이해라는 주제를 파고들었고, 그 결과를 집대성하여 이 책을 썼다.

이 주제에 관심을 가지고 미하엘라 슈트라우스 주위에 모여든 사람들은 여러 해에 걸쳐 유아 그림과 루돌프 슈타이너의 연관성을 연구했고, 그 과정에서 유아의 그림에 담긴 의미를 제대로 읽고 이해하는 법을 배워 강연과 세미나를 통해 전파해왔다. 클라라 하터만Klara Hattermann은 이 작업에 참여한 연구자 가운데 한 사람이었다. 그의 노력으로 유아 그림의 이해는 발도르프 교사 양성기관들의 교육과정에 도입되었고, 이로써 이 주제가 교사 교육에서 중요하고도 확고한 과목으로 자리잡게 되었다. 그는 미하엘라 슈트라우스와 함께 독일 하노버에서 '유아 그림 연구 그룹'을 조직했는데, 나는 하터만의 뒤를 이어 그룹을 이끌었다.

이 책을 쓰기 전에 미하엘라 슈트라우스는 여러 시기에 만들어진 유아 그림을 비교하여 다음과 같은 결론을 얻었다. 즉, 제2차 세계대전 이전의 그림들은 현재의 그림들보다 훨씬 분명한 '진술'을 표현하는 경우가 많았다는 것이다. 그리고 '불안과 과잉 자극 현상의 등장'이 그 원인이 아닐까, 하는 질문을 던졌다.

그 뒤로 여러 해가 흘렀다. 오늘날 첫 번째 7년 주기 발달을 지내는 아이들의 - 특히 대도시에 거주하는 아이들의 - 그림을 관찰해 보면, 모두

가 '유아 그림의 전형적인 변화'를 담고 있지는 않음을 확인할 수 있다. 이런 현상은 취학 전 아이들의 경우 더욱 두드러진다. 여기에는 여러 원인이 있을 것이다. 물론 오늘날에도 분명 엄청난 정도의 '과잉 자극'이 아이들에게 커다란 영향력을 발휘한다. 여기에 더해지는 사실은, 아이들이 외부로부터 별다른 영향을 받지 않은 채 걱정거리 없이 편안한 상태에서 그림을 그릴 수 있는 시간이 별로 없거나, 일찍부터 자기의 발달 단계에 상응하지 않는 그림을 그리도록 배운다는 것이다. 그렇게 되면, 아이는 자신의 원형성과 본성에 걸맞는 보편적인 것을 잃어버린다. 그런 아이는 그림을 그리면서, '흔적 남기기', 색깔의 발견, '상상으로 그리기' 등을 거쳐 대상 그리기에 이르는 과정에서 더 이상 의식하지 않는 상태에서 스스로 학교 생활을 위한 확고한 바탕을 습득하지 못하게 된다.

유아 그림에 관심을 가지고 그 안에서 유아의 발달 과정 '읽기'를 원하는 교육자에게는 핵심적인 내용이 달라지지 않은 이 개정판이 큰 도움이 될 것이다. 이 책은 아이가 무엇인가를 그리는 행위를 보여주는 데 그치지 않고, 일반적으로 아이들의 그림에 나타나는 발달 과정과 개별 유아의 그림 변화를 스스로 정교하게 관찰하고 연구를 이어가도록 교육자들을 이끈다. 그리하여 이 책은 우리가 유아 그림에 숨은 많은 수수께끼의 해결에 한 걸음 다가가는 데 기여할 것이다.

마르그레트 콘스탄티니Margret Constantini, 2007년 7월

초판 서문

자유발도르프학교연맹 부설 교육연구소는 기꺼운 마음으로 미하엘라 슈트라우스의 이 저서를 발간한다. 이 책은 발도르프 교육 운동에 오래 몸담아 온 교사들에게 많은 추억을 일깨운다. 발도르프 학교들이 심각한 위협에 직면했던 지난 1930년대 중반, 처음으로 우리는 동료 한스 슈트라우스 선생이 영유아의 발달 연구에 힘을 기울이고 있다는 소식을 들었다. 그때부터 우리는 아이들이 그리는 선화와 채색화에 관한 그의 연구 자료가 어떻게 쌓여가는지 관심 있게 지켜보았다. 하지만 곧 발도르프 교육이 금지되는 첫 번째 고난의 시대가 시작되었고, 이 시기에 한스 슈트라우스는 자유발도르프학교연맹 지역 모임이 있는 독일 각지를 찾아다니며 강연회를 열었다. 그런 기회에 우리는 진지하고도 강인한 인상을 주는 그를 직접 만날 수 있었다. 발도르프 교육에 투신하기 전에 그는 여러 해 동안 뮌헨에서 화가로 활동한 경력이 있었다.

1920년대 어느 날 우리 젊은이들은 최초의 발도르프 학교의 창립 교사진을 대상으로 이루어 진 루돌프 슈타이너 박사의 강연에서 그가 말하는 교사의 과제를 주의 깊게 들었다. 연구하는 일도 그렇지만, 그 결과를 '대중을 위한 교육'에 활용하는 것도 교사의 과제에 속하는 일이었다. 오늘날 <인간학과 교육>이라는 간행물 시리즈에는 그런 연구 활동의 예가 많이 집적되어 있다. 슈타이너로부터 교사의 과제를 들은 우리는 일찍부

터 한스 슈트라우스의 연구를 받아들였다. 하지만 애석하게도 그가 병석에 누웠다가 1946에 너무 이른 죽음을 맞는 바람에 그의 연구 자료는 수십 년 동안 빛을 보지 못했다. 그러니 그의 딸이자 우리 동료인 미카엘라 슈트라우스가 아버지의 연구를 이어가면서 보완하는 작업을 하는 것이 우리로서는 대단히 고마울 따름이다. 아버지의 죽음 이후에 그에게 발도르프 운동을 위해 연구를 이어가도록 권유한 에리히 슈벱슈Erich Schwebsch 같은 사람들도 이 성과에 기여한 셈이니 고마운 마음을 전한다.

루돌프 슈타이너의 인간학은 첫 번째 7년 주기의 발달에 대해 완전히 새롭고도 근본적인 연구를 요구한다. 슈타이너는 바로 그런 연구가 미래 사회의 형성에 필요한 우리의 의식과 자극을 위한 과제라는 사실을 강조했다. 우리는 먼저 육화의 신비로운 첫 단계를 생각하게 된다. 그것은 다름 아닌 걷기, 말하기, 생각하기라는 세 가지를 배우는 것, 그리고 삶을 경험하고 창조적으로 형성해내는 두 가지 발달이다. 영유아의 발달과 성장을 깊이 들여다보는 일은 초기부터 우리의 교육운동에 대단히 특별한 영향을 끼쳤다.

우리는 미하엘라 슈트라우스의 책이 중요한 선구적 작업이라고 확신하며, 많은 부모와 유아교육 현장 관계자들에게 아이를 깊이 관찰하고 이해하도록 자극하기를 희망한다. 그러면 이 책은 빠르게 확산되고 있는 발도르프 유아교육 현장에 직접적인 도움이 될 것이다.

에른스트 바이세르트Ersnt Weißert

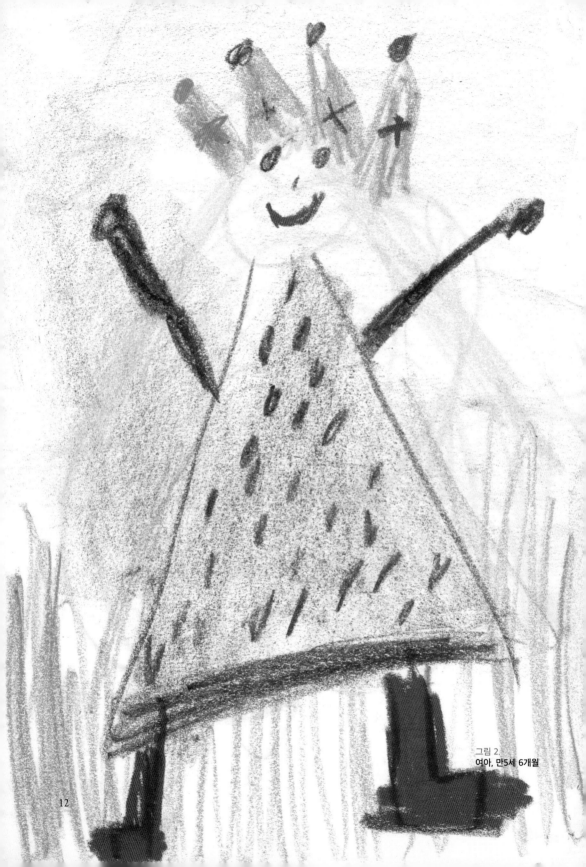

그림 2.
여아, 만5세 6개월

이 책이 나오기까지

이 책은 사십 년이 넘는 긴 세월 동안 쉼없이 축적된 자료에서 탄생했다. 한스 슈트라우스(1883. 9. 8. - 1946. 10. 20.)는 지난 1920년대 말에 이 작업의 첫 디딤돌을 놓기 시작했다. 당시 그는 미학적인 관점을 떠나 아이들이 어른의 영향을 받지 않고 즉흥적으로 표현한 그림에 초점을 맞추었다. 유아 그림에 대한 그의 관심을 처음으로 촉발한 것은 유아들의 필체가 보여주는 생명력과 역동성이었다. 그 신선하고 천진난만한 아이들의 표현이 화가이자 미술교사인 그를 매혹했던 것이다.

초기에는 지인들 가정에서 자라는 아이들의 그림이 자료의 기반이었다. 하지만 자료의 폭은 곧 다양한 경로를 통한 대규모 수집품으로 넓어졌다. 그렇게 해서 이 책의 바탕이 된 중심 자료는 아동 발달의 단계를 빠짐없이 보여주는 정도에 이르렀고, 거기에 많은 가정과 유치원에서 얻은 그림이 더해졌다.

1932에 발표한 첫 논문에서 한스 슈트라우스는 자신이 유아 그림에 나타나는 현상을 어떻게 보는지 서술한다. "유아의 그림을 마주하는 어른은 유아 안에서 그 옛날의 창조가 남겨 놓은 수수께끼같은 흔적이 쓰여 있는 책을 펼치는 듯한 느낌을 받는다." 그 수수께끼의 해답을 찾아내려고, 그는 아이가 그린 굽고 휜 선을 수없이 따라 그렸다. "왜냐하면, 우리의 지성에만 의존하는 해석이란 충분하지 않아서, 인간 전체가 자신의

움직임을 제어하는 모든 기관을 동원하여 그 흔적을 찾아내고, 자신의 공감 능력 전부를 동원해야 하기 때문이다. 그래야만 인간의 모든 리듬과 형상을 체험할 수 있게 되고, 그런 체험을 통해 유아 그림이라는 현상의 진정한 성격을 파악하게 되는 것이다."

유아 그림을 수집하는 그에게서 끊임없이 솟아나는 열정으로 인해, 수집품의 양은 걷잡을 수 없이 불어났다. 그 결과 한스 슈트라우스의 손에 들어온 수많은 그림들은 갖가지 전형적인 특징을 확실하게 보여주기 시작했고, 이를 통해서 종류를 가리지 않고 진행하던 포괄적인 수집을 현상학적인 방법으로 할 수 있게 되었다.

유아 그림의 이해에 도움이 될 실마리를 찾는 과정에서 한스 슈트라우스는 브리치 G. A. Britsch, 코른만 E. Kornmann, 킨츨레 R. Kienzle, 하르트라우프 G. F. Hartlaub의 예술교육적·심리학적 연구를 만나게 되었다. 이들의 연구를 통해 그는 아이의 그림을 한층 넓은 연관관계 안에서 보게 되었다. 그뢰칭어 W. Grözinger와 마이어스 H. Meyers 같은 예술교육 전문가들의 유아 그림 해석은 슈트라우스의 사후에 세상에 나왔다.

그가 수집하여 남긴 그림은 대략 8000점이었고, 그 밖에도 짧은 메모들이 다수 있었다. 그리고 그 모든 자료가 이 책의 바탕이 되었다. 수집품의 양이 계속 늘어나는 데다 근래에는 이 주제에 관한 저술도 많이 등장하는 바람에, 이 책에 실을 그림의 선정과 해석의 내용을 완전히 바꾸게 되었다. 유아의 그림이 보여주는 발달 단계들은 한층 분명해졌다. 루돌프 슈타이너의 인간학을 바탕으로, 이 책은 의미 없어 보이는 사소한 것들에서 육화 과정에 있는 사람을 이해하는 열쇠를 발견하는 것을 목표로 한다. 이 목표는 한스 슈트라우스의 기록들에서도 바탕을 이룰 뿐 아니라 그의 연구 전체를 이끌어가는 기조였다. 권말에 실린 볼프강 샤트 Wolfgang Schad의 인간학적 주석은 펜과 물감으로 그림을 그리는 활동과 신체의 발달 단계 사이의 밀접한 연관성을 확실하게 보여준다. 원래 수집

품의 출처는 유럽으로 한정되어 있었는데, 지난 몇 해 동안 그 범위를 유럽 바깥으로 넓힐 수 있게 되었다. 이로써 오늘날의 아이와 한 세대 전의 아이가 같은 형태로 자신의 발달 단계에 상응하는 상형문자같은 그림을 그린다는 사실이 분명해졌다. 아기의 옹알이가 인종마다 다른 언어 형태에 연결되어 있지 않은 것과 마찬가지로, 아이들의 첫 상형문자도 모든 인류에 공통된 것이다. 결국 첫 번째 7년 주기 발달에서 아이들이 그리는 그림은 세계 어디서나 같다는 것이다.

이 책이 아이들이 보여주는 발달의 각 단계를 충분히 서술할 수 있는 것은 저자 앞에 놓인 자료의 엄청난 양 덕분이다. 여기에 등장하는 그림들은 아이의 통상적인 발달 상황을 잘 드러낸다. 다수의 아이가 겪는 다양한 발달 사례에서 선별된 방대한 자료의 정수라고 할 것이다.

이 책에서 드러나는 것과는 달리, 모든 아이가 우리에게 자신들의 발달 과정을 보여주지는 않는다. 아이의 그림을 주의 깊게 탐색해 보면 발달 단계의 핵심적인 요소를 발견할 수 있다. 그 가운데 어떤 단계는 그저 암시하듯 보이다가 사라지고, 또 어떤 단계는 그보다는 훨씬 분명하게 나타나기도 한다. 발달 지체나 심리적 퇴행처럼 여기서 다루어지지 않은 발달 징후들을 모두 포함하기에는 지면이 허락하지 않는다.

제2차 세계대전 이전의 그림과 오늘날의 그림을 비교해 보면, 이전의 그림이 오늘날의 그림보다 아이의 속내를 더 분명하게 내보인다는 사실이 눈에 띈다. 발달 현상들은 예나 지금이나 동일하지만, 자기 본성의 발달에 숨은 규칙성을 무의식적으로 지각하는 정도는 오늘날의 유아에게서 약해졌다는 사실이 그림에 반영되어 있다. 이런 사실이 신경불안증과 과도한 자극으로 대변되는 오늘날의 현상과 관계가 있다고 보아야 할 것인가?

이 책은 독자들이 편안하게 연상하는 가운데 본격적인 내용으로 들어

갈 수 있도록 구성되어 있다. 우리는 먼저 영아들의 그림을 선입견 없이 관찰하는 가운데 이 책의 기본 주제를 만난다. 그러고는 첫 번째 7년 주기 발달에서 아이가 겪는 단계들을 동행하게 된다. 아이는 자신이 겪는 것을 그림을 통해 우리에게 전달한다. 그림으로 말을 하고, 그렇게 말을 하게 만드는 것이 무엇인지 투명하게 보이게 만드는 것이다. 그림을 설명하는 텍스트는 그 '수수께끼같은 흔적'의 해독을 돕는 요소에 지나지 않는다. 아이의 사고를 추적할 수 있으려면, 괴테가 말하는 의미의 과학을 적용해야 한다. 즉, 무엇인가를 관찰할 때 '지각하기'를 우선시한다면*, 여러 명제를 앞세워 제기하는 많은 반론이 해소된다는 것이다.

최근 몇 년 동안 영유아의 발달은 취학 전 아동을 둘러싼 논의에서 크게 주목 받는 주제로 떠올랐다. 이와 관련된 부모와 교육자들의 관심에 이 책이 또 하나의 도움이 되기를 기대한다. 아이들 그림에 숨은 수수께끼를 해석함으로써 유아를 이해하는 데 일조하고 아이와 관련된 분야의 종사자들에게 도움을 줌과 동시에 아이를 사랑하는 모든 이에게 기쁨을 주는 것이야말로 이 책이 누릴 수 있는 최대의 성과일 것이다.

이 책이 세상에 나오는 데 힘을 보탠 이들에게 깊은 감사의 마음을 전한다. 자녀의 그림을 모아 준 모든 부모들, 한스 슈트라우스의 작업에 자극을 받아 발도르프 유아교육 운동의 테두리 안에서 자료를 수집해서 제공한 모든 분들을 대표하는 클라라 하터만^{Clara Hattermann}에게 감사드린다. 이 책의 저술을 위해 연구비를 보조한 자유발도르프학교연맹 부설 교육연구소, 힘을 보탠 모든 친구들, 그 가운데서도 특히 이 책의 '성장'에 깊이 관여한 에리카 슈프렝어 슈타인뮐러^{Erika Sprenger-Steinmüller}에게 감사드린다.

미하엘라 슈트라우스^{Michaela Strauss}

* "과학에서 중요한 것은 이른바 '아페르시^{Aperçu}'(지각)로, 이는 눈에 보이는 모든 현상의 토대를 지각하는 것을 뜻한다. 그런 지각으로 우리는 한없이 많은 열매를 얻는다." 괴테, <색채론의 역사> 중에서

영아의 그림에 담긴 여러 가지 힘

영아에게 그림을 그리도록 자극하는 힘이 어떤 것인지 알아내려면, 아무런 선입견 없이 그림이 그려지는 과정 안으로 이끌려 들어가야 한다. 어린 아이들 가운데는 만 두 살이 되기도 전에 그리기 시작하는 경우가 드물지 않다. 처음에 아이는 우물쭈물하면서 그리기를 시작하거나 종이와 같은 그림 도구를 손으로 만져 본다. 그러다가 자신의 생기에 힘입어, 그리고 어른들의 행동을 흉내 내면서 아이는 연필이나 크레용을 집어 든다. 어린 아이가 마침내 자신의 첫 그림 작업인 서투르게 '휘갈기기'를 시작하는 것이다. 그리고 아이의 흉내 내기는 행동을 촉발하는 계기가 되어, 마치 수문을 열어주는 것 같은 효과를 낸다. 이를 통해서 형성을 향한 욕구가 터져 나오기 시작한다.

아이로 하여금 그런 창작을 시작하도록 이끄는 것은 폭넓은 준비 작업이다. 이 준비 작업은 일종의 전주곡으로, 그 안에는 이미 아이를 움직이는 기본적인 동기들이 모두 들어 있다. 유아기를 보내는 아이가 자신이 가장 밀접하게 연결되어 있는 영역들을 우리에게 보여 주는 도구가 바로 그림이다.

사실적이고 삽화적인 그림을 그리는 작업을 시작하기 훨씬 전에, 아이는 종이 위에 주변의 사물과는 전혀 상관이 없는 선들을 그린다. 이때 드러나는 유연한 리듬감은 천천히 밀도가 높아져 상징적인 형태 언어로

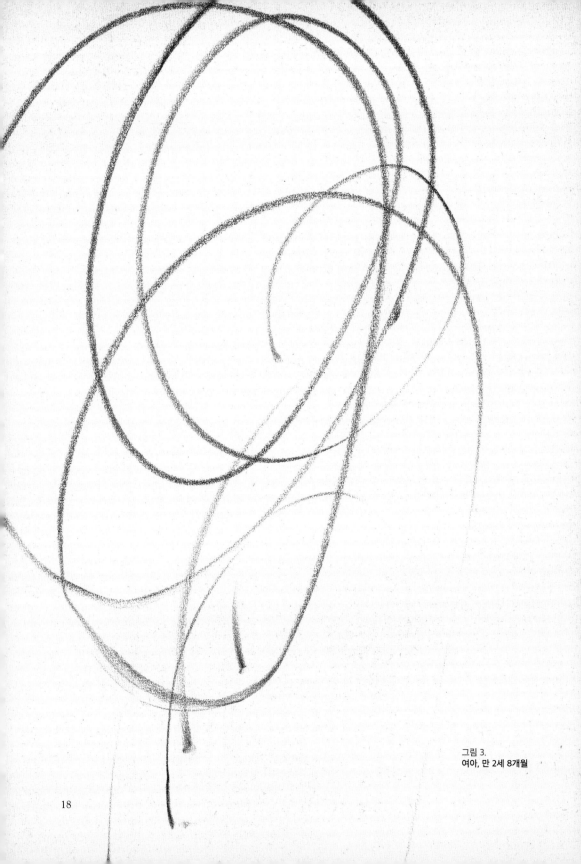

그림 3.
여아, 만 2세 8개월

발전한다. 그리고 시간이 더 지나면 이 형태 언어에 주변 사물을 묘사하는 요소가 더해진다. 그림은 만 3세 무렵의 아이가 얼마나 강렬하게 리듬과 움직임 안에서 살아가는지를 인상적으로 보여 준다. 연필이나 크레용이 남기는 흔적을 보면, 이 시기에 이르도록, 그리고 이때부터는 계속해서, 아이가 공간 안에서 춤을 추듯 움직이면서 뭔가를 쓴다는 것을 알 수 있다. 아이의 생명력을 가득 담은 리듬과 움직임이 선으로 표현된 것, 즉 안무의 선들이 탄생하는 것이다. 이러한 움직임 과정에서 태초의 흐름이 그 밀도를 높이다가 마침내 선으로 된 기하 형태로 응결된다.

유별나게 생기 넘치는 '손글씨'는 이 시기에 이루어지는 그림 작업의 밀도가 얼마나 높은지 잘 드러낸다. 어린 아이의 손글씨는 커다랗게 휜 선, 소용돌이 문양처럼 보이는 궤적, 나란히 그려진 선들로 수렴되는 구조, 각각 고립되어 나타나는 칼로 벤 듯 날카롭고 짧은 선들, 예각과 둔각을 이루는 모서리들로 이루어진다. 그림을 만드는 움직임은 때때로 종이의 테두리 바깥까지 이어지는 선이나 아예 바깥쪽부터 새로 시작되는 선으로 나타난다. 그런 움직임의 폭은 얼마든지 넓어질 수 있지만, 거의 주어진 종이 안에 머물러 있을 수도 있다(그림 3).

영아기의 그림을 구성하는 선들의 동작 특성을 보면, 우리는 그것이 탄생하는 과정에 직접 참여할 수 있게 된다. 선들이 보여주는 생기는 움직임의 다양한 빠르기를 드러낸다. 즉, 짙고 넓고 부드러운 선, 그리고 빠르고 가볍게 그려져 흐릿하게 사라지는 선은 이 그림을 음악적인 체험이 되도록 한다. 아주 가늘게 끊어지는 획과 두텁고 강한 획에서는 다양한 뉘앙스가 읽힌다. "아이들이 휘갈겨 놓은 그림은 아이들이 직접 쓴 편지인 동시에 자신과의 의사소통이다."(W. 그뢰칭어). 이것들은 그림을 넘어선 '기록'의 성격을 가졌으며, 주변 사람들에게 전달하기 위한 것이 아니다. 작업을 통해서 일단 자신의 충동을 배출하고 나면, 아이는 자기가 막 만들어 낸 결과물에 대한 관심을 잃어버리는 것처럼 보인다.

아이의 그림에 연관된 여러 요소를 충분히 고려하지 않은 채, 아이의 행위가 남긴 흔적들이 오로지 아이 자신의 형상, 즉 근육과 관절 등에서 생기는 해부학적인 상태의 변화라고 여긴다면, 아이 그림에 대한 해석은 만족스럽지 않은 것으로 머물 수밖에 없다. H. 마이어스가 이름 붙인 '두들기듯 긋기', '좌우로 긋기', '둥글게 긋기' 등 아이 그림의 필법에 나타나는 다양한 형태는 정말 근육의 움직임 기능으로만 설명할 수 있는 것일까? 물론 아이가 쓸 것을 손에 쥘 때는, 이미 몸이라는 도구와 그에 포함된 기능적 여건이 마련되어 있음을 뜻한다. 하지만 이때에는 아이의 신체 전부를 만들고 구성하는 힘들이 자극을 주며 작용하는 것으로

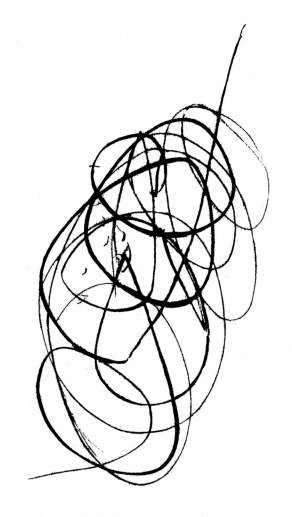

그림 4.
남아, 만 2세 4개월

보인다. 그림을 제대로 해석하려면, 생명과 형성의 심층적 과정을 끌어들여야 한다(권말의 "인간학적 주석" 참조). 좀 더 넓은 연관관계에서 유사한 형성 형태를 보이는 것들은 무엇인가? 아이에게 그림을 그리도록 자극하는 생명력을 관찰하면서 우주의 운동 리듬을 연상한다면 잘못된 것일까? 아이 그림의 곡선들에서 행성의 공전 운동을 떠올리거나(그림 4), 유연하게 흐르는 리듬에서 유사한 형태를 발견하게 되는 것은 아닐까(그림 5)?

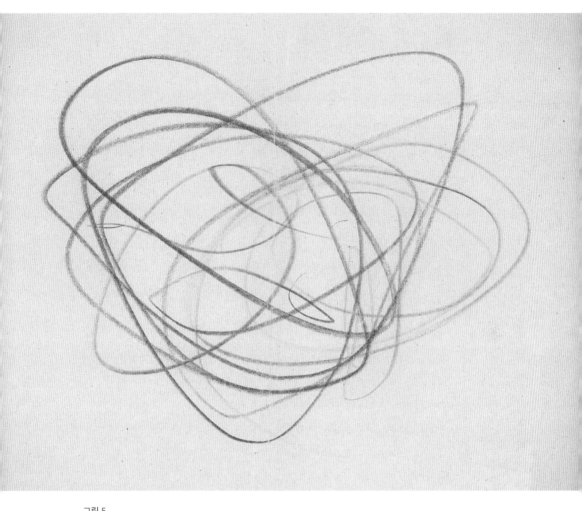

그림 5.
남아, 만 2세 4개월

테오도르 슈벵크Theodor Schwenk는 어떤 구조를 구성하는 요소들이 모여 원초적인 흐름에서 나오는 형태의 움직임을 표현하게 되는 과정, 또 움직임의 형상이 운동 형태의 일부분으로 편입되는 과정을 입증한다. 실험을 통해서 그는 서로 다른 신체 기관들에 공통된 기본적인 형성 과정, 그리고 근육과 골격의 구조가 만들어지는 과정을 보여준 것이다.

아이의 그림에서는 성장 법칙에 따른 과정이 형상의 발달을 주도하는 것으로 나타난다. 직선의 움직임을 보이는 구조들은 사람의 형상을 표현하기 시작한다. 이때 나타나는 사람의 모습은 거의 태아의 모습을 띠고 있으며, 뇌와 척수가 분리되기 시작하는 단계의 태아를 연상케 한다.

아이들의 그림은 인류 예술문화사의 초기에 만들어진 유물과 유사성을 보인다. 아이의 그림을 구성하는 형태들은 고대 문명의 유적에서도 확연하게 발견된다. 그렇다면 우리가 다루려는 그림 언어란 성장하는 모든 사람에게 공통적으로 있는 것일까? 예를 들어 프랑스 페슈 메를Pech-Merle(그림 6)이나 미국 캘리포니아 오언스 밸리Owens-Valley(그림 7) 등의 굵

그림 6.
페슈-메를Pech-Merle 동굴의 굵은 그림

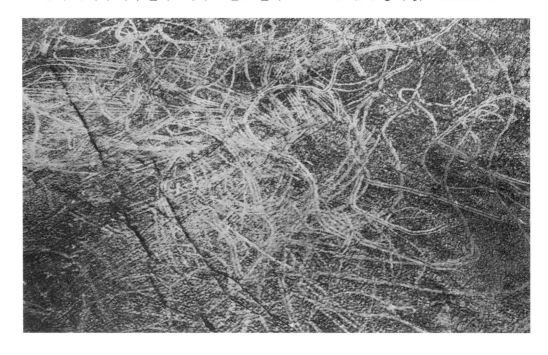

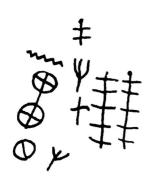

그림 7.
오언스 밸리
Owens-Valley의
긁은 그림

은 그림에서 우리는 인류 발달 단계 가운데 "긁은 그림 단계"를 만나는 것일까? 아이들이 우리에게 그림으로 보여 주는 것처럼, 인간을 형성하는 힘들 가운데 서로 닮은 구조들이 점점 더 많이 나타난 것일까? 바로 그런 시각이 프랑스 가브리니Gavrinis의 고인돌(그림 10)이나 스위스 카르셴나Carschenna의 바위(그림 9)에 그려진 것 같은 문양의 뿌리를 설명할 수 있는 듯 보인다.

루돌프 슈타이너는 이런 관점을 좀 더 확장하는 동시에 유아의 발달 단계와 연결하여 첫 번째 7년 주기를 설명한다(1911). 슈타이너는 문명의 발달사 안에서 인류의 발달이 "꿈꾸는 듯 투시하는" 통찰 단계에서 "주변의 감각세계에 대한 의식적인" 지각 단계에 이른다고 설명한다. 이런 발달과 연관된 문명사적 유물들은 그 자체가 각각 어느 단계에 속하는지를 우리에게 보여 준다. 이와 마찬가지로 영유아의 그림 또한 사람의 발달 과정을 반영하는 흔적, 곧 '발자국' 같은 것일까?

잘 알려진 것처럼, 사람의 태아는 생리학적으로 동물과 유사한 발달 단계를 거친다. 심리적인 영역에서도 이전의 발달 단계를 보여주는 법칙이 있다. 우리는 아이들의 그림에서도 같은 상황이 벌어지는 것을 알 수 있다. 첫 번째 7년 주기 발달 안에서 어느 때인가 아이는 연필이나 크레용을 집어 드는데, 그것은 만 2세 무렵에 나타나는 '끄적거리기' 단계에서 시작되는 일이다. 그런데 그런 행동이 좀 늦게 나타나는 경우, 아이는 형성 단계 전체를 매우 빠르게 거쳐 나감으로써 자신의 발달에 상응하는 동기를 모두 경험하려 한다.

문명과 의식의 발달 단계들을 더 폭넓게 이해하려면, 그 단계들을 아이의 그림 작업 전개에 연관시켜 보아야 할 것이다. 그림을 통해서 아이는 문명의 발달 단계와 일치하는 의식 상태의 발달을 우리에게 보여 준다. 첫 번째 7년 주기 발달을 구분해 보면, 문명과 의식의 발달 단계가 평

그림 8.
여아, 만 1세 10개월

행하는 현상을 좀 더 넓은 연관성에서 볼 수 있다.

유아 그림의 첫 시기는 만 3세가 될 때까지 지속된다. 두 번째 시기는 만 5세까지 이어지다가 세 번째 시기로 넘어가고, 이 세 번째 시기는 만 7세 경에 마무리된다. 유아 그림의 이런 시기 구분은 다음과 같이 설명할 수 있다. 먼저 그림을 그리는 아이를 관찰해 보자.

첫 시기인 *만 3세 전*에 어린 아이는 꿈꾸는 상태로 자신의 형성 과정을 거친다. 아이는 그림에서 나타나듯 완전히 리듬과 하나가 된 상태이며, 온전히 몸을 움직이는 가운데 생명을 유지한다. 이런 이유로 아이는 자기 활동의 내용에 대해 이해하는 바를 어른에게 전달할 수 없는 것이다.

만 3세부터 시작되는 두 번째 시기에 아이는 이전과 다른 활동을 보인다. 이제 아이는 판타지로 충만한 가운데 생성되는 것들에 이끌린다. 그래서 바르바라는 그림을 그리면서 이렇게 말한다. "와, 여기 이건 곰이야. 곰은 귀가 있는데, 그게 점점 더 커져. 그리고 걸어 다니는 다리도 아주, 아주 많아."

안드레아스는 *만 5세부터* 시작되는 세 번째 시기의 전형적인 태도를 보인다. 연필을 집어 와서 책상에 앉은 아이는 그림을 그리기 전에 이렇

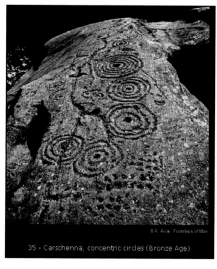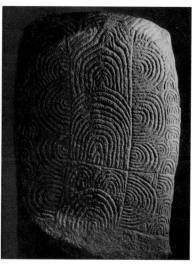

35 - Carschenna, concentric circles (Bronze Age)

(좌)그림 9.
카르셴나의 바위에
그려진 무늬

(우)그림 10.
가브리니 고인돌의 무늬

게 말한다. "이제 아커만 선생님의 집하고 강아지를 그려서 줄 거야." 안드레아스는 그림의 주제를 미리 정한다. 그 나이의 의식 상태에서는 분명한 해석이 가능한 것이다.

이렇게 아이 그림의 시기 구분에 대한 간략한 관점들은 유아 그림의 이해를 배우는 데 필요한 첫 번째 내용이다. 물론 여기에 더하여 다양한 방향으로 이루어지는 흥미로운 조사가 더해질 수 있지만, 그런 것은 이 책의 범위를 벗어나는 일이다. 이제부터는 그림을 그리는 아이가 자신의 그림을 이해하도록 힘을 보탤 차례가 되었다. 우리의 관심이 점점 커지고 연상 작용이 시작되면서 갖가지 질문이 생긴다. 아이는 자기만의 어휘를 가지고 있어서, 자기가 전달하고자 하는 내용을 종이 위에 그림으로 옮겨서 보여준다.

I.

선과 움직임

"신은 흔들리지 않는 의지로 직선과 곡선을
골라 창조주의 신성을 세상에 보여주었다. …
그렇게 전지한 신은 광대한 세계를 구상했고,
그 안의 모든 존재는 직선과 곡선이라는
두 가지 다른 모양을 가지게 되었다."

요한네스 케플러, 세계의 조화 Harmonices Mundi

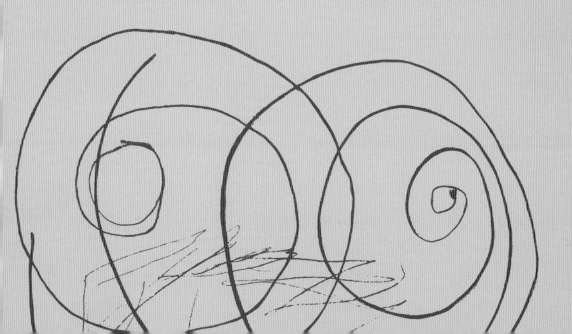

영아기 그림을 구성하는 요소들

초기

"둥글고 소용돌이 모양의 힘, 그리고 위를 향하거나 아래를 향하는 힘들"(H. 슈트라우스, 1932)은 유아의 그림 언어에 담긴 원초적인 두 가지 움직임의 흔적을 보여 준다. 이 두 가지 창조의 원칙에서 '소용돌이 덩어리'와 '원초적인 교차선 무늬'가 만들어진다. 선으로 그린 영역에는 궁극적으로 직선과 곡선이라는 두 가지, 즉 무한히 확장될 수 있는 직선과 원을 만들거나 점으로 축소될 수 있는 곡선만 있을 수 있다. 케플러는 이 두 가지 움직임이 우주 공간에서 유래한 것임을 보여 준다. 이 리듬에서 그는 신의 손글씨, 근원적인 창조의 첫 번째 형성 원칙을 본다.

그림 11, 12는 생생한 형성 과정 안으로 직접 들어간다. 그림 11에서 자유롭게 원을 그리는 움직임은 화면 전체를 채워 선의 덩어리를 만든다. 이와는 달리 그림 12에서는 여러 방향으로 향하는 왕복 운동을 보여 준다.

이 그림들에서 아이는 위에서 언급한 갖가지 운동 경향의 역동성을 온전히 실현하고 있다. 원 운동과 왕복 운동은 시작도, 끝도 없는 듯 보인다(채 두 돌이 되기 전).

게르하르트 골비처Gerhard Gollwitzer는 원 운동을 그릴 때 다음과 같이 하도록 조언한다. "도화지 위의 공간을 선회하는 독수리를 따라가는 동작을 하다가 그 원이 점점 눈에 보이는 원이 되도록 한다. 그런 동작을 이어가다가 아쉽게도 그만두어야 할 때까지." 그러면 아이는 원하는 만큼

그림 11.
남아, 만 1세 11개월

그림 12.
남아, 만 1세 11개월

그림 13.
여아, 만 1세 10개월

그림 14.
여아, 만 2세 2개월

원을 그리게 된다. 자신이 그린 원들이 소용돌이 덩어리나 둥근 '공'이 될 때 아이가 느끼는 만족감을 공감하는 사람은 아이의 즐거움을 이해할 수 있다.

아이는 회전하는 동작만을 고집하지 않는다. 둥근 모양은 느슨해진다. 처음에 원 모양을 그리던 움직임의 무게 중심은 곧 한가운데로 옮겨진다. 아이는 그 중심에 힘을 강조하는 표시를 한다(그림 13, 14). 그림 13에서 움직임은 아직 회전의 역동성을 온전히 나타내지만, 에너지의 상승과 하강을 보인 뒤에 정지한다. 아이의 그림은 이렇게 처음으로 바깥에서 안쪽으로 이어지는 길의 흔적을 보인다.

그림 14는 이런 변화를 더욱 분명하게 보여 준다. 그림을 그리는 움직임은 더욱 단호해진다. 애초에 소용돌이가 그려져야 할 부분에서 점점 더 의도적인 움직임이 등장한다. 아이가 역동성에 제동을 건 것이다. 그 자체로 잘 균형 잡힌 나선 운동이 보이기 시작한다. 곡선을 그린 활기 넘치는 획은 여전히 밀도 높은 흔들림을 나타내고 있다. 움직임은 종이 위에서 정지 상태가 되기 위해서 먼 바깥에서 안으로 이끌려 들어간 것처럼 보인다. 바깥쪽에서 커다랗게 시작된 움직임은 그 초점을 서둘러 한가운데에 맞춘다. 이 그림에서도 운동이 정지하는 곳, 즉 외곽의 원에 의해 만들어진 내면의 한가운데에 강조의 표시가 생긴다. 특별한 사정이 없다면, 만 3세가 되는 시기까지 아이의 그림에서는 바깥에서 안으로 움직이는 나선형 무늬만 그려진다.

그림 15의 나선에서 역동성은 정지 상태가 되어, 그 자체로 균형 잡힌 움직임 과정으로 바뀌었다. 이제 아이의 그림에는 더 이상 독수리의 선회나 원은 보이지 않고, 움직임의 목적지를 정해서 정착한다. 이 그림의 곡선들은 조심스레 지나갈 길을 표시하고 있다.

이제 한가운데에 도달한 움직임의 흔적이 안쪽에서 다시 바깥쪽으로 나가려고 방향을 바꾸지 않는다. 이 사실은 이 연령이 된 아이의 상황을

분명하게 보여준다.

만 3세 전후까지 아이는 자신의 내부와 외부를 체험하기에 충분한 길을 걸어온 셈이다. 아이의 첫 번째 반항기는 이 시기의 내적 긴장으로 나타난다. 이 시기까지 아이는 발달 과정에서 세 가지 단계를 겪었다. 첫 단계는 스스로 일어서는 능력을 얻은 것으로, 이로써 아이는 처음으로 자기 자신과 주변 세계가 분리되는 경험을 했다. 그런 다음 조금씩 배우기 시작한 언어로 인해 아이는 주변 사람들과 연결된다. 그리고 이 발달 시기의 끝에는 사고 형식의 첫 단초들이 만들어진다(카를 쾨니히Karl König, 2003 참조).

그림 16에서 아이는 동그라미 형태를 그리고는 그 원의 '문을 닫는' 작업, 즉 원을 이루는 선의 양쪽 끝을 '연결하여 닫는' 작업을 조심스럽게

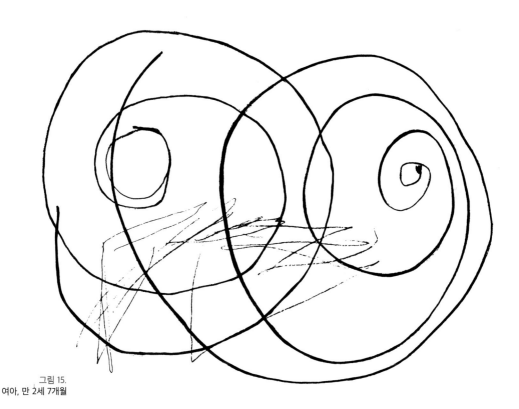

그림 15.
여아, 만 2세 7개월

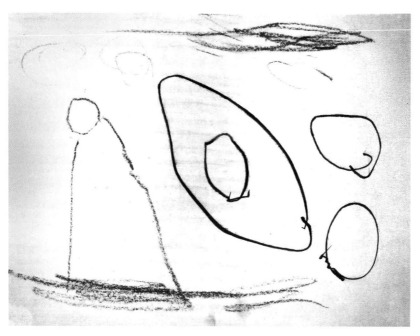

그림 16.
여아, 만 3세 2개월

완성한다. 부모라면 누구나 이 시기의 아이가 놀라운 집중력을 발휘하며 이런 과제를 완성하는 모습을 본 경험이 있을 것이다.

　조그마한 여자 아이가 책상에 앉아 완전히 몰두해서 몇 장이고 반복해서 동그라미를 그려낸다(그림 17). 오늘은 아이의 세 번째 생일이다. "넌 이름이 뭐니?"라는 어른들의 물음에, 아이는 "나? 내 이름은 '나'야!" 하고 단호하게 대답한다. 이렇게 아이에게서 반짝하고 떠오르는 '나 의식'은 아이의 그림에서 원 모양으로 기록된다.

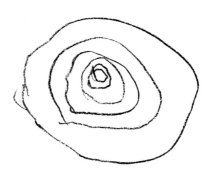

그림 17.
여아, 만 3세 3개월

교차선 그림

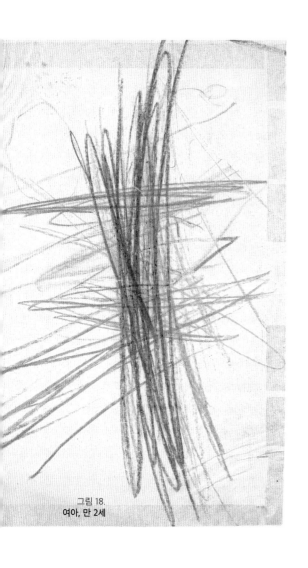

그림 18.
여아, 만 2세

동그라미 형태를 담은 그림의 발달 과정을 더 따라가기 전에, 왕복 운동의 첫 결과물을 관찰해 보자. 먼저 아이가 두 돌이 되는 시기로 되돌아간다. 동그라미를 그릴 때와 같은 상황이 직선 그림의 영역에서도 표현된다. 장난을 치는 듯 종이 위에서 상하, 좌우로 움직이는 모습이 나타난다. 처음에는 선을 긋는 방향을 정하지 못한 듯 보이다가, 시간이 흐르면서 수직과 수평 방향의 선에 익숙해진다.

이어지는 그림들(그림 19, 20)에는 두 발을 딛고 일어서는 아이의 경험이 반영되어 있다. 이 그림들은 일어서는 과제를 완수하려는 시도, 그 상태에서 균형을 잃지 않으려는 노력, 서 있는 상태를 유지하는 데 필요한

에너지 등을 다양한 측면에서 표현한다. 이제 왕복 운동은 정해진 방향 없이 움직이지 않고 위에서 아래로, 그리고 자유롭게 방향을 바꾸어 좌우로 움직인다. 수직선으로 이루어진 축에 수평선들이 합류하고, 동작의 마지막 부분에서 소용돌이 치듯 방향을 바꾼다. 이 방향 전환의 결과로 생긴 선들이 상하, 좌우로 그려진 선에 불안정한 균형을 제공한다.

아이가 처음으로 자신의 몸을 일으켜 세우려고 씨름할 때 개입하는 힘의 흐름이 이런 그림에 나타나는 것일까? 우리의 기억을 되살려 보자. 놀이 울타리 안에서 아이는 울타리를 잡아야 몸을 일으켜 세울 수 있었다. 그런데 이제 아이는 아무런 도움 없이 일어서서 균형을 잡는 연습을 하고 있다. 이런 노력을 이 그림보다 더 생생하고 적절하게 표현하는 것이 있을까?

그림 19에서 우리는 기립 자세에서 처음으로 균형을 유지하려는 아이의 노력을 읽을 수 있다. 그리고 이어지는 그림(그림 20)은 기립 자세를

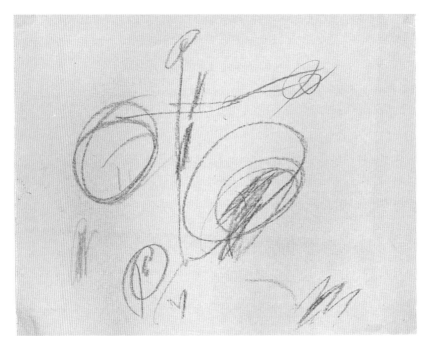

그림 19.
여아, 만 2세 1개월

34

유지하거나 되풀이해서 일어서는 데 대단한 에너지가 필요함을 보여준다. 기립이라는 어려운 과제를 위한 지칠 줄 모르는 연습이 매우 인상적으로 드러나는 그림인 것이다. 결연한 의지로 그은 저 수직선은 드디어 일어서는 데 성공하여 환호하는 마음의 표시가 틀림없을 것이다.

다른 교차선 그림들의 바탕에도 이런 결연한 의지가 깔려 있다. 이 경우, 추상적이고 차분한 묘사로 인해 움직임의 역동성이 잦아든 모습을 보

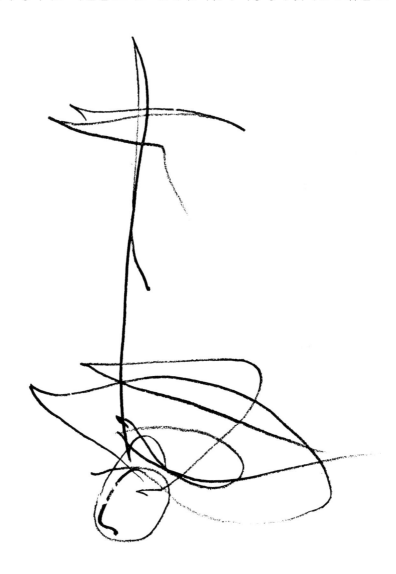

그림 20.
남아, 만 1세 9개월

이기도 한다. 교차선 그림은 아이가 공간 안에서 기립했음을 기록하고 있다. 그 다음에 아이는 새로운 자극에 따르게 된다. 그림 21에서 우리는 이 새로운 자극, 즉 돌발적인 '나의 등장'을 인상 깊게 확인한다. 직립보행은 인간의 특징이고, 이를 통해서 사람은 동물의 영역을 벗어난다.

갓 세 돌이 지난 남자 아이 다비트는 자기가 좋아하는 연필을 집어 들고 매우 섬세한 선으로 뭔가 복잡한 그림을 그렸다(그림 21). 그런데 그 나이에 흔히 그리는 십자 그림과는 다른 그림을 그렸다. 다비트의 부모는 다비트와 남동생을 데리고 아이 다섯을 키우는 지인의 집으로 여행을 갔다. 그 집 아이들은 모두 다비트보다 나이가 많았다. 자기 집에서는 '큰형' 노릇만 하던 다비트는 처음 하는 '동생'이라는 역할이 낯설었다. 그래서 아이는 생병이 나서 병 뒤로 숨었다. 갑자기 온몸에 열이 났고, 그 핑계로 어리광을 부렸다. 아이는 사흘 만에 열이 내리고 말짱히 나았다. 이 낯선 상황이 이제는 아무렇지도 않다는 것을 과시라도 하듯, 아이는 처음으로 심이 굵은 연필을 집어 들고는 위에서 아래로 커다란 십자를 그려 포장지 여러 장을 채웠다.

여기까지 우리는 소용돌이 뭉치와 동그라미 그림, 그리고 처음 등장하는 왕복 그림과 교차선 그림에 이르도록 그림이 남기는 흔적들을 추적해 보았다. 그것은 자유롭고 리드미컬하게 흔들리는 움직임이 추상적·기하학적 형태에 이르는 과정, 그리고 흐르는 듯 미완성인 모양이 상징적인 형태로 발달하는 과정이다. 다음의 발달 단계로 나아가고 자신의 형태 언어로 의사를 전달하는 그림 기호들을 조합하기 전에, 아이는 원 한가운데 강조하는 점을 찍어 넣고 교차선 무늬에 선들을 더 그려 별 모양으로 만든다(그림 24).

그림 21.
남아, 2년 7개월

그림 22.
여아, 만 3세 3개월

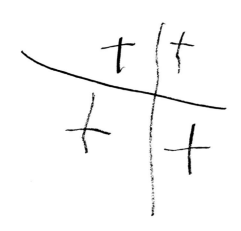

그림 23.
남아, 만 3세 6개월

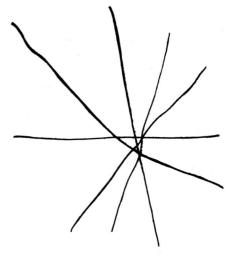

그림 24.
남아, 만 3세 6개월

중기

만 3세부터는 원과 교차선 그림이 하나로 합쳐져 다양하게 변화된 모습으로 나타나는데, 이런 시기는 만 5세를 지날 때까지 계속된다.

한가운데 강조점이 찍히거나 교차선 모양이 들어가는 원은 그 나이의 아이가 겪는 삶의 상황을 에둘러 보여준다. 이 그림(그림 25)은 아이가 내면과 외면에 대한 자신의 관계를 표현한 것으로, 아이는 자기 자신을 표시하기 위해 한가운데에 점이나 십자 모양을 그린다. 이 두 가지 요소로 아이는 처음으로 '나'와 주변 세상에 대한 체험을 그림으로 표현한다. 결국 동그라미 안에 있는 점과 교차 모양은 '나의 형태'인 셈이다.

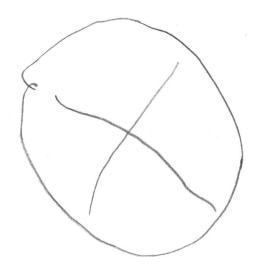

그림 25.
남아, 만 3세 7개월

요즘은 아이들이 아주 일찍, 즉 만 3세가 되기도 전에 스스로를 '나'라고 말하는 경우가 드물지 않지만, 아이의 그림에 '나의 형태'가 나타나는 것은 오늘날에도 만 3세가 지나야 한다. 이는 본격적으로 자기 발견이 이루어지는 첫 시기가 만 3세 전후임을 뜻한다. 물론 세 살이 되기 전에도 아이는 자기 발견을 향한 진전을 보이기는 하지만, 그 기간에는 그림의 선이 분명하지 않고 역동성도 뚜렷이 표현되지 않는다. 이런 시기는 추상적인 기호들이 출현하면서 비로소 마감된다. 유아 그림을 주의 깊게 관찰하는 사람에게는 아이들의 이런 조숙 현상이 신체의 성장과 영혼의 성숙 사이에 격차가 생기는 현상을 새로이 밝혀주는 것은 아닐까? 각각의 그림에서 아이의 특정한 발달 단계가 아직 미완인지 이미 완성되었는지 읽어내는 것이 흥미로운 작업인 것도 바로 그런 이유 때문이다.

　동그라미 안에 그려지는 점과 교차선 모양의 원천을 다시 한 번 떠올려 보면, 우리 또는 아이의 부모는 우리 아이가 원 안의 점과 교차선 모양을 자기 자신으로 느끼는지 궁금해질 것이다. 아이의 표현 방식은 아이의 개인적인 상황을 확실하게 보여준다. 지금까지 우리는 동그라미 형태를 그리는 움직임의 변화를 추적했는데, 그 움직임은 우주 공간에서 내려와 마지막에 한 점으로 집약되었다. 우주와의 일치 안에서 리드미컬하게 일어나는 움직임은 뒤로 물러나고, 그 원의 한가운데에는 이제 점이 나타나서 자기를 둘러싼 세계를 위한 새로운 질서를 만들기 시작한다. 축을 이루는 십자 모양은 공간의 여러 방향으로 뻗어나간다. 여기서 아이는 자신에게서 유래하는 힘들을 통해 주변 세계가 구성되는 것을 체험한다. 앞선 과정이 우주적·영혼적인 것을 표현하는 것이라면, 나중의 과정은 지상적·의지적인 것을 드러내는 것이다.

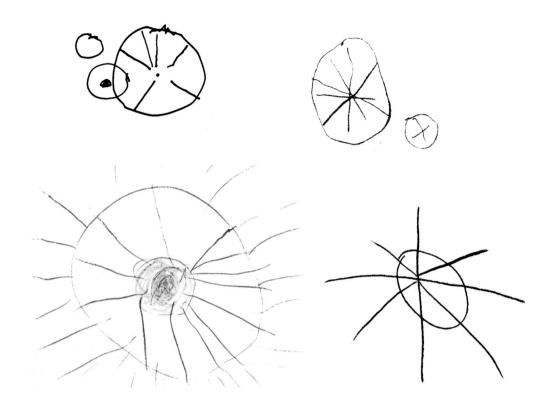

점(원래는 소용돌이였던 것)과 교차선 모양을 아이의 영혼 체험으로 읽을 수 있는 것처럼, 유아의 발달 과정에서 중기나 후기에 나타나는 이 그림들(그림 26)에서 우리는 아이가 자기 몸 내부의 신체적인 형성 과정을 표출한 것을 볼 수 있다. 여기서도 소용돌이와 교차선 모양은 일종의 표현 양식으로 쓰인다. 소용돌이는 그림에서 생기 있고 흘러가는 듯한 과정이 감지되는 곳에 자리잡는다(그림 37). 교차선 모양의 요소를 내부 기관의 기능에 연관된 영역에 있는 것으로 본다면, 그런 요소에서 우리는 아이가 자기 내부 기관들이 단단해지는 것을 무의식적으로 지각하는 과정에 있다고 추측할 수 있다. 그림 38~42, 53~56은 몸통 부분의 성숙에서 영향을 받은 것이다. 그림 29는 치아의 형성 과정을 표현하고 있다 ("인간학적 주석" 참조).

그림 26.
(좌상부터 시계 방향으로)
여아, 만 3세 4개월; 남아,
만 3세 2개월; 남아 만 4세
5개월; 여아, 만 3세 9개월

만 4세가 되는 해에는 새로운 방향 설정이 이루어진다. 이전에는 점과 교차선 모양이 '나'의 표식으로 만들어졌지만, 이제는 그 둘 사이의 연관 관계가 점점 사라지기 시작한다. 움직임의 흔적은 내부에서 외부로 향한다. 그 흔적은 먼저 한가운데의 점에서 방사형의 선으로 발산되어 원의 경계 부분에 머물다가 결국은 원의 경계면이 열리면서 바깥으로 나간다. 원을 뚫고 나간 더듬이 같은 선들은 주변으로 뻗어나간다.

후기

만 5세 무렵에는 점점 기호적인 그림이 밀려나면서 삽화적인 표현이
그 자리를 차지한다. 하지만 아이가 사용하는 그림 어휘의 형성은 아직
완전히 마무리되지 않았다. 형태의 세 가지 기본 원칙인 원, 사각형, 삼각
형은 아이의 그림 작업에 주된 단계를 구성한다. 먼저 만 3세까지는 원

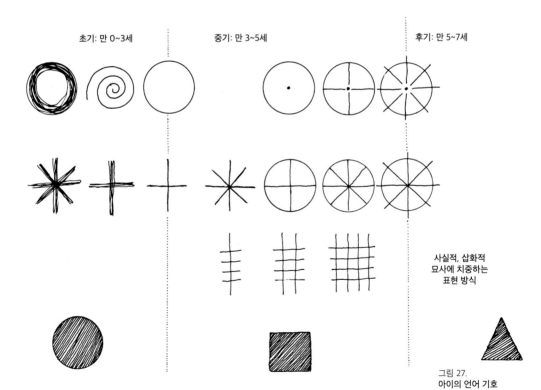

초기: 만 0~3세　　　　중기: 만 3~5세　　　　후기: 만 5~7세

사실적, 삽화적
묘사에 치중하는
표현 방식

그림 27.
아이의 언어 기호

이 지배적인 형태이다. 그 다음 원은 확장되는 동시에 부분적으로 정사각형과 직사각형으로 대체된다. 삼각형은 만 5세 무렵에 처음으로 등장하여, 이어지는 시기에 아이의 형태 만들기에 핵심적으로 영향을 미친다.

루돌프 코흐Rudolf Koch가 작성한 언어 기호 목록(그림 27)에서 보듯, 영아기 그림을 구성하는 기본 요소들을 모두 모아 놓으면 주목할 만한 결과가 나온다. 여기에는 천문학과 점성술에서 사용하는 상징들, 옛 연금술사들이 만물의 4원소를 표시하던 근원기호들, 그리고 시대에 따른 진화의 법칙성을 표현한 것들이 포함된다. 아이의 '기호책'을 주의 깊게 넘기다 보면, 우리에게 익숙한 것들이 눈에 들어올 것이다. 아이는 완전한 무의식 상태에서 우리를 그림 언어의 탄생 과정으로 끌어들인다.

그림 28은 '낙서'처럼 보인다. 채 두 돌이 안된 라이너는 방바닥에 앉아 있고, 아이 앞에는 종이 한 장이 놓여 있다. 아이가 색연필을 집어 들어 이렇게 혼잡스러운 선들로 종이를 채웠다. 아이는 파랑, 빨강, 그리고 마지막으로 검정색을 차례로 집는다. 마구 낙서를 하는 동안 아이는 갖가지 선이 촘촘해지면서 어떤 모습을 띠게 되는지 흘낏흘낏 종이에 눈길을 준다. 그림을 그리면서 아이는 무엇보다 자신의 행동에 흥미를 느끼는 듯 보인다. 이렇게 해서 그림이 탄생한다. 이것은 온전히 유아 초기의 역동성으로 만들어진 전형적인 '휘갈기기 그림'의 표본이라고 할 수 있다.

색연필을 움직이고 그림을 만들어내는 데 필요한 집중의 정도를 고려하면, 이 그림을 완성하는 데는 몇 분밖에 걸리지 않았음을 짐작할 수 있다. 아이의 부모가 그림을 보고 의미를 부여하기도 전에, 이런 초기 낙서들은 대부분 쓰레기통으로 들어간다. 이런 그림은 우리 같은 어른들에게나 영아기에 만들어지는 의미 있는 미완성 그림으로 평가받을 뿐이다. 그리고 이 시기에 '그림판'으로 흔히 쓰이는 것은 종이보다는 벽지, 방바닥, 가구, 책장 등이다.

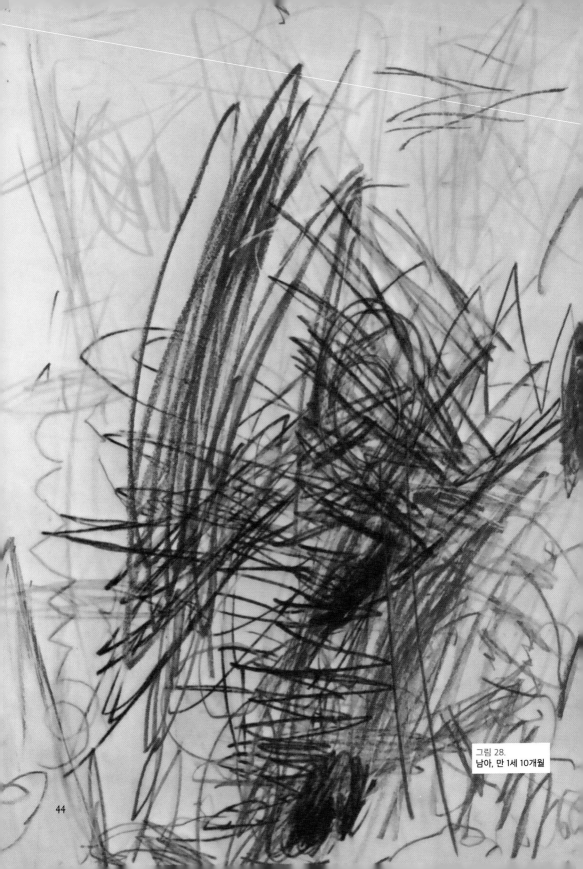

그림 28.
남아, 만 1세 10개월

우리는 이 그림을 탐색하고 다음과 같은 결과를 얻게 된다. 그림의 구성을 잘 들여다보면, 파랑, 빨강, 검정이라는 세 가지 색의 그림이 층층이 겹쳐 있음을 알 수 있다.

가장 아래쪽 층을 이루는 것, 즉 가장 먼저 그려진 층은 파랑 층으로, 이 나이의 유아에게는 놀라울 정도로 기호직인 선을 그리는 운동을 보여준다. 제멋대로 움직인 원형의 흔적에서 두 줄기 힘의 흐름이 나오는 모습이다.

빨강 층에서는 왕복운동이 주된 움직임을 이룬다. 파랑으로 표현된 운동에서는 힘의 흐름 두 줄기가 흘러 나왔는데, 빨강 층에서는 그 두 흐름을 리듬으로서 받아 들여 위아래로 상승과 하강을 반복하도록 만든다.

세 번째 검정 층은 화면의 아래에서 시작해서 가운데로 이어지는 부분을 차지하는데, 강렬한 의지의 역동성에 의해 만들어진 것처럼 보인다.

움직임이라는 화법에 의해 이 세 층은 서로를 강하게 밀쳐낸다. 서로 반대되는 형성 방식이 두 극을 이루어 마주하고 있다. 먼저 그려진 부분

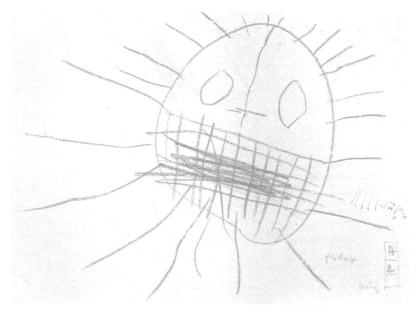

그림 29.
남아, 만 4세 4개월

에서 서로 반대되는 움직임 과정을 확인할 수 있다. 주변부를 감싸고 있는 파랑이 자기 자리를 지키고 있는 반면에, 검정의 운동은 폭발적인 움직임을 보인다. 그리고 빨강 층은 이 두 극 사이를 오가며 흐른다.

이런 그림을 계속 해석할 때 확실하게 드러나는 것은, 바로 이런 초기의 휘갈기기 그림에 이미 사람 형상의 모든 요소가 들어 있다는 사실이다. 이 첫 시기의 그림들은 아직은 생성 과정을 체험하는 주체의 손글씨이며, 따라서 해독되지 않은 암호 상태이다. 이 그림에서 보듯, 생후 1년 10개월밖에 지나지 않은 영아에게도 사람이라는 동기는 의식되지 않은 상태에서 아이를 자극하기를 멈추지 않는다.

사람 그림과 나무 그림

예수께서는 소경의 손을 잡고 마을 밖으로 데리고 나가서 그의 두 눈에 침을 바르고 손을 얹으신 다음 "무엇이 좀 보이느냐?" 하고 물으셨다. 그러자 그는 눈을 뜨면서 "나무 같은 것이 보이는데 걸어 다니는 걸 보니 아마 사람들인가 봅니다." 하고 대답하였다.

(마르코 복음 8장 23-24장)

사람이라는 모티브는 첫 번째 7년 주기 동안 아이가 하는 그림 작업을 지배한다. 이 모티브는 아이가 모든 발달 단계에서 새로이 만들어 내고 또 자신을 동일시하는 대상이 된다.

'사람'이라는 모티브는 아이에 의해 '나무'와 '집'으로 세분화되는 것처럼 보인다. 하지만 이런 세분화와 함께 주제의 범위가 확장되지는 않고, 다만 주제가 변경된다. 전승된 문학을 살펴 보면, 예를 들어 북유럽의 신화 모음집 "에다Edda"에서 우리는 나무의 원형상을 만난다. 이 모음집에는 우주의 원초적 힘들에서 자라난 위그드라실Yggdrasil이라는 세계나무 이야기가 나온다. 아이가 처음으로 그리는 사람의 모습은 나무를 닮았다. 아이는 자신의 형상에 영향을 미치는 원초적인 힘을 감지하고 이를 그림으로 표현한다. 아이가 그리는 집은 주변 세계와 아이의 관계도 끌어들인다. 아이의 발달이 진행되는 동안에는 아이에게 작용하여 몸을 형

성하는 힘을 아이가 감지함에 있어 그 중점이 달라진다. 아이의 그림에서 같은 주제를 두고 다양한 형태가 만들어지는 이유가 바로 그것이다.

아이에게 무엇을 그린 것인지를 물어 보면, 우리는 자기 '작품'에 대한 아이의 유화적인 해석에 무장해제를 당하는 경우가 대부분이다. 아이의 말은 진지하지만, 사람들에게서 그런 질문을 받을 때마다 같은 그림에 대한 아이의 해석은 놀랍게도 완전히 달라진다. 한 번은 '할머니'를 그린 것이라고 했다가, 바로 다음에는 '자동차'나 '강아지', 아니면 상상력 넘치는 이름을 붙인 것들, 예를 들어 '엉금엉금 아이'나 '음메(염소) 모자'라고 하는 식이다. 그러므로 아이의 손에 이끌려 그 상상력의 세계 안으로 들어가면, 아이의 그림에 담긴 여러 모티브를 진지하게 믿게 된다. 하지만 아이로 하여금 주변으로부터 아무런 영향을 받지 않은 채 자유롭게 그림을 그리도록 내버려 두면, 아이는 자기 그림에 대한 정보를 주는 일 따위에는 별다른 관심을 보이지 않는다. 물론 모든 법칙에는 예외가 있는 법이다. 예를 들어 아이가 그림을 그린 뒤, 시키지도 않았는데 곧바로 그림을 들고 와서 그림의 내용을 전달하려는 욕구에 떠밀려 말을 하는 경우, 아이의 설명은 상당히 중요한 의미를 지닌다(그림 47 참조). 아이가 잠에서 깬 직후에 그림 그림들의 경우에도 마찬가지이다.

그림 30 안에는 씨앗이 그렇듯 갖가지 가능성이 들어 있다. 곡선과 직선이라는 기본 요소가 맹아처럼 서로 뒤엉켜 있다. 그리고 그렇게 섞여 있는 상태가 조금씩 조금씩 풀어지면서, 각각의 구조가 서로 분리된다. 그렇게 해서 어떤 형상이 탄생하는데, 이 형상을 두고 많은 아이들은 그 하나하나를 구분하지 않은 채 뭉뚱그려, 간단히 '나무', '사람', '남자' 등으로 부른다(그림 31, 32 참조). 처음에는 나무와 사람이 하나의 형상으로 그려진다. 아이가 그리는 '나무 사람'의 묘사에서 엉켜 있는 뭉치는 '공'이나 '뿌리'이다. 이 뭉치가 자라면서 분리되어 어떤 형상이 나온다(그림 28의 파랑 층 참조). 힘의 흐름은 아래쪽을 향해 흐르고, 결국 '줄기'와 연결

그림 30.
여아, 만 1세 11개월

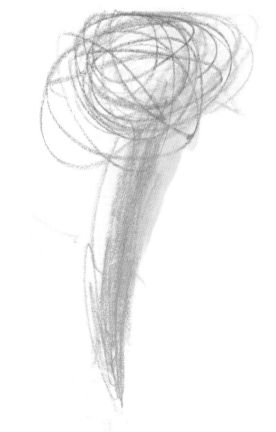

그림 31.
여아, 만 2세

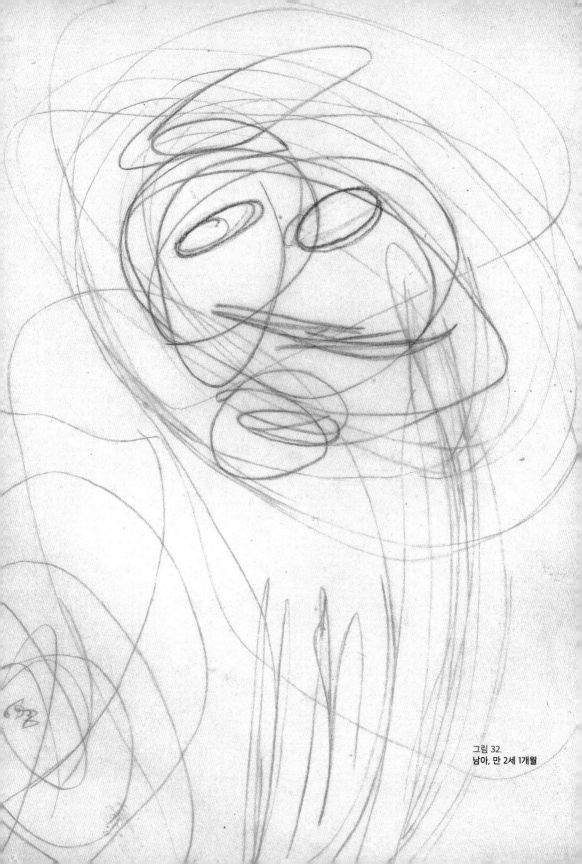

그림 32.
남아, 만 2세 1개월

된다(그림 28의 빨강 층 참조). 영아기에 그려진 나무 사람은 아직 땅과 연결되어 있지 않다. 그래서 중력을 느끼지 못하는 것처럼 떠 있거나 공간 안에서 빙글빙글 돈다. 나무 사람 그림은 온전히 아이 자신이 겪고 있는 식물적인 성장 과정을 무의식적으로 지각하는 데에서 탄생한다. 따라서 '나무'가 사람의 모습을 띠거나 사람의 형상이 나무 줄기를 닮는다고 해도, 그것은 아이에게 낯선 일이 아니다.

지금까지 우리가 관찰한 그림에서 사람은 오로지 '머리'와 '몸통'만으로 이루어져 있었다. 이제 여기에 사지가 붙으면서, 신체의 특징적인 분화 과정은 진전을 보이게 된다. 나무 줄기의 아랫부분 끝에 비스듬히 수직으로 내려가다가 정체된 움직임이 아래쪽에 고정된다. 첫 번째 '정착하기'가 시작되었음이 이렇게 암시된다.

처음에 사람은 기둥 모양으로 나타난다. 두 발이 하나로 합쳐져 있어서, 사람은 기둥 위에 얹힌 듯 보인다. 이제 이 정적인 모습이 조금씩 풀

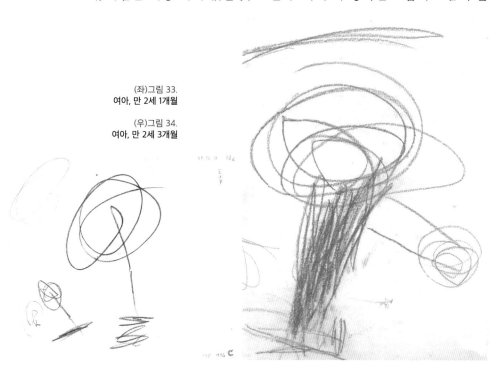

(좌)그림 33.
여아, 만 2세 1개월

(우)그림 34.
여아, 만 2세 3개월

리면서, 사람은 움직이기 시작하다. 두 팔은 몸통 옆에 비스듬히 붙는데, 두 팔 역시 그 끝은 하나로 묶여 있다.

만 3세가 가까워지면서 처음으로 아이는 지상에 고정된 사람 모습을 그려낸다. 이제 사람은 공간 안을 떠다니거나 빙글빙글 돌지 않고, 바닥에 발을 붙이고 서 있다. 머리, 몸통, 사지는 상징적인 모습으로 합쳐져 사람의 형상을 이룬다.

나무와 사람의 깊은 연계는 아이가 첫 번째 7년 주기를 벗어난 뒤까지 잠재의식 안에 남아 있다. 유아 그림에 나타나는 나무의 형상은 그 다음 생애주기들에서도 사람이 가진 고유성의 핵심을 반영한다(카를 코흐Karl Koch 1967과 비교).

교차선 모양을 수직으로 나열하게 만드는 '나'의 등장은 '기둥 사람'이 탄생하는 바탕이 된다. 그림 19~21의 형태들은 기둥 사람과 같은 시기에 등장한다.

사지의 요소가 빠짐없이 들어가면서, 사람의 형상은 정적인 상태를 벗어난다. 두 손, 두 발은 점차로 묶인 상태에서 풀려난다. 이 단계에서 사람은 흡사 꼭두각시처럼 둥둥 떠 있는 모습으로 그려진다. 아이가 걷기를 배우는 모습은 어땠는가? 수없이 넘어지고 나서야 아이는 비로소 공간 안에서 자유로이 움직이게 되었다. 넘어질 때마다 아이를 잡아주는 손이 있었다. 그래서 아이는 줄 인형처럼 몸이 바로 서는 경험을 수없이 한 것이다.

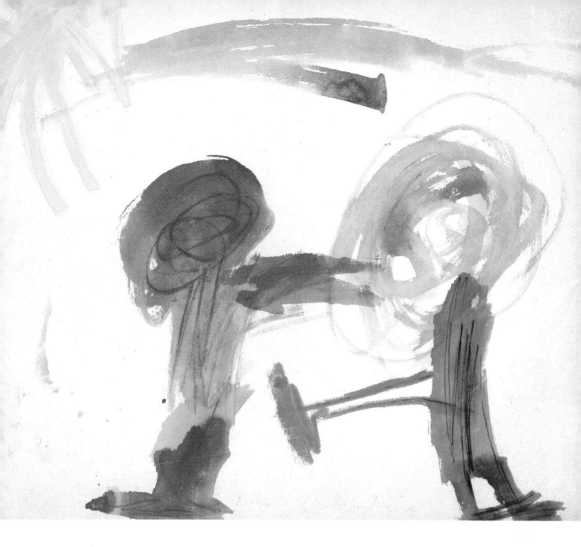

그림 35.
여아, 만 2세 6개월

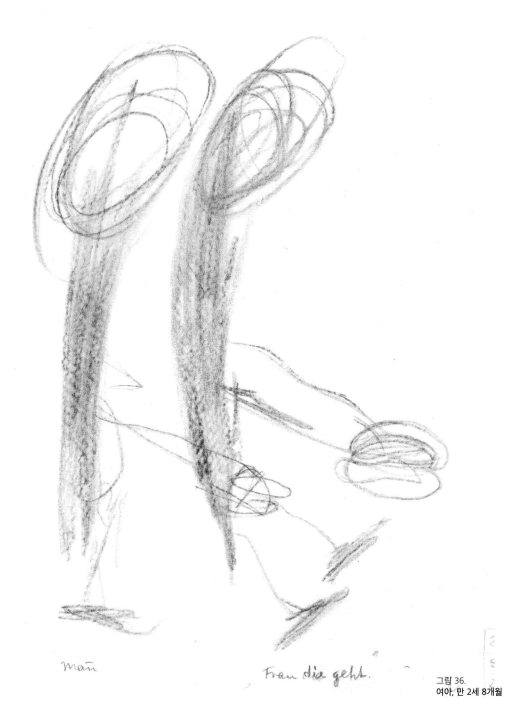

man

Fran die geht.

그림 36.
여아, 만 2세 8개월

머리

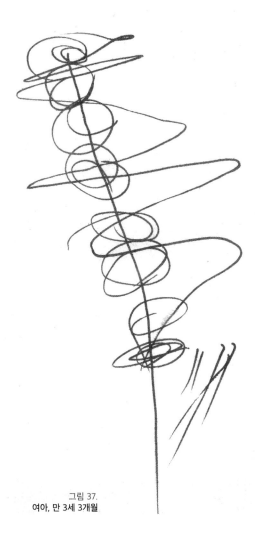

그림 37.
여아, 만 3세 3개월

그림 그리기의 초기부터 후기까지 아이는 머리를 닫힌 원으로 표현한다. 눈, 입, 코는 사람의 외양을 구성하는 핵심적인 요소로 머리에 더해진다. 이미 여기서 아이는 얼굴을 그려내는 자기만의 원칙을 발견해서, 그 요소 하나하나를 차례대로, 그러나 별다른 변화 없이 상징적인 모습으로 그림에 덧붙인다. 만 다섯 살이 될 때까지도 아이는 정면 얼굴을 고집한다. 측면 얼굴은 그 뒤에 나타난다.

몸통

체칠리아(만 3세 6개월)는 열성적으로 그림을 그린다. 종이 위에서 연필을 움직이는 동안 아이는 말한다. "이건 줄기, 여기서 남자가 나와." 이 말은 그림 작업에 새로이 등장하는 신호가 된다. 지금까지 연필은 머리를 나타내는 원형을 그리고 있었는데, 이제 머리에다 사람 형상의 다른 요소들을 덧붙인다. 만 세 살이 된 뒤로는 표현의 중점이 몸통으로 옮겨간다. 사람의 형상은 '줄기'에서 생기는 것이다.

대칭 그림을 그리기 위한 축이 등장하는 것은 이 시기의 모든 그림에 공통적으로 나타난다. 대칭축은 수평으로 뻗어가는 요소들의 중심에 수직으로 그려져서 사람 형상의 척추를 이룬다. 혼자 일어서려는 내적 자극은 여기서 수직 방향으로 나아간다. 이제 아이의 직립 경험이 사람 형상의 표현을 지배한다. 줄기가 되는 몸통은 쭉 뻗어 길어진다. 리듬을 타는 움직임, 리듬의 흐름과 반복이 신체의 '몸통'을 구성한다. 아이는 자신의 몸통 그림에서 세 가지 표현 요소와 체험 영역을 생생하게 보여준다.

그림 37은 아이가 수분이 움직이는 과정을 내적으로 주목함으로써 만들어진 것이다. 일종의 변형생성이 등장한다. 처음에 줄기에서 좌우로 움직이며 흐르던 부분은 여기서 축을 중심으로 소용돌이 모양으로 움직여 수액의 순환을 나타내는데, 호흡에 따라 조금씩 맥동하는 척수관 기둥을 따라 흐르는 액체가 이 그림의 형상을 결정한 것처럼 보인다.

(상)그림 38.
여아, 만 3세 4개월

(하)그림 39.
남아, 만 3세 10개월

다른 관점도 등장한다. 이번에는 대칭축이 흐르는 움직임에 둘러싸여 있지 않고, 대칭축에서 시작하여 가지처럼 생긴 구조물이 좌우로 뻗는다(그림 38). 유아 그림의 이 단계에서 나무의 표현은 마침내 사람의 표현과 분리된다. 나무의 가지들은 공간 안에서 흔들리는 듯 자리잡고, 가지 끝에는 잎이 붙는다(그림 39).

그림 40~42에서 우리는 완전히 다른 발달 내용을 관찰하게 된다. 여기서는 대칭축을 가로지르는 선들이 등장한다. 수직을 향하는 동적인 축이 정적인 노력을 요구하기 때문이다. 이전에는 흐르던 것이 이제는 굳어지면서 골격을 닮은 구조물이 생겨났다. 이렇게 해서 '사다리들'이 만들어진다. 이 사다리들은 몸통을 이루는 리듬 체계의 세부 구성을 보여준다. 척추는 분할되고 늑골이 가슴 부분을 뒤덮는다. 흉곽이 상징적으로 표현된다. 부모라면 누구나 이 사다리 모티브를 알 것이다. 사다리 모티브는 모든 아이의 스케치북에 등장하고, 상당히 오랜 시기 동안 아이의 주된 표현 방식이 된다. 다음에 다룰 집 그림에서 우리는 이 사다리 모양을 다시 만나게 된다.

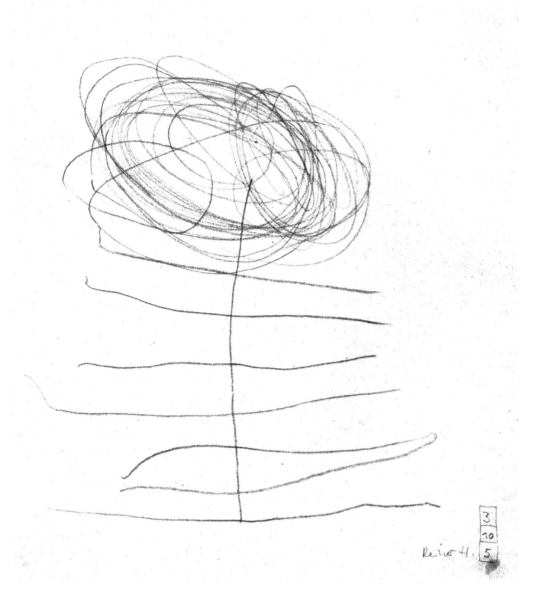

그림 40.
만 3세 7개월

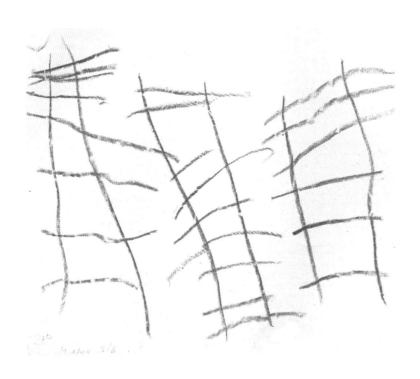

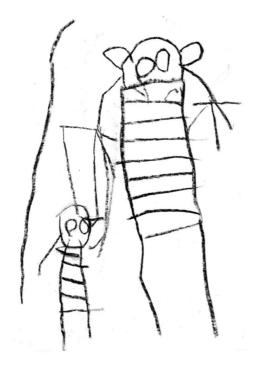

팔과 다리

　아이가 오랜 기간 관심을 기울이던 몸통에 드디어 팔과 다리가 붙는다. 그런데 이때 추가되는 다리는 정적으로 붙어 있는 반면, 팔은 처음부터 자유롭게 움직이는 것으로 그려진다. 팔 그림에 이런 특성이 주어지는 것은 유아 그림의 중기부터 시작되며, 다리와 발의 움직임보다 먼저 나타난다. 팔은 터무니없이 크게 자라나서 주변 세계와 접촉한다. 팔은 지각기관들과 흡사한 모습을 띠고 있으며, 몸체에서 훨씬 먼 곳까지 다다를 정도로 크게 그려진다. 손은 팔의 끝에서 방사형으로 뿌려지는 모습이거나 그 끝에 소용돌이 모양이 붙어 생생한 활동력이 강조된다.

　발은 그려내는 일이 가장 오래 걸린다. 양팔과 손에서 사방으로 뻗어

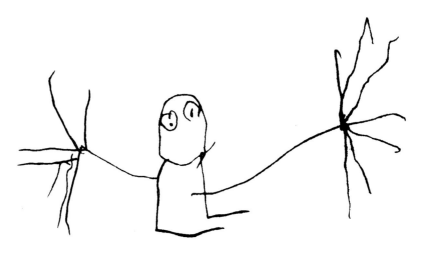

그림 43.
여아, 만 3세 4개월

나온 더듬이와는 달리, 발은 뭔가를 집약시켜 뭉치는 과정을 거친다. 처음에는 행동을 향한 의지로 가득차서 통제할 수 없는 듯 보이는 힘들이 물결처럼 밀려와 폭발적인 힘으로 몸 안으로 들어가 발을 만들어낸다. 힘들의 물결은 사람의 형상 바깥에서 시작되어 사람 안으로 들어오는 것처럼 보인다. 때때로 이 자극은 너무나 강해서, 머리와 몸통을 그릴 여지가 종이 위에 남아 있지 않을 것처럼 보이기도 한다(그림 45). 이렇게 강한 행동 의지가 드러난 예로는 앞의 그림 28의 초기 낙서 그림에 들어 있는 검정 층이나 그림 69에 그려진 말의 발을 들 수 있다. 이 힘들의 물결에서 발이라는 받침대가 탄생하고, 이 받침대 위에서 사람이 '씩씩하게 걷는' 모습을 보인다. 그림 46에서 장대하게 표현된 기둥 모양의 하체도 그 힘들의 물결에서 만들어진 것이다.

두 가지 서로 다른 체험 영역이 상체와 하체에 붙는 사지를 그리는 데 영향을 미치는 것처럼 보인다. 자유롭고 활기찬 팔과 손의 모습은 힘을

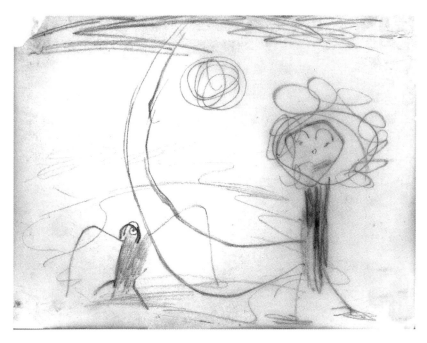

그림 44.
여아, 만 4세 4개월

강조한 다리와 발의 표현과 대조된다. 유아 그림의 표현을 보면, 아이들은 절대로 사람을 다리가 넷인 동물로 여기지 않는다는 인상을 받는다.

아직 요람을 벗어나지 못한 영아기의 아기는 자신의 '손'을 발견한다. 손을 가지고 노는 것은 아이가 하는 첫 번째 놀이에 해당한다. 만 네 살 무렵부터 아이는 손을 그린다. 하지만 손 그림을 보면, 아이는 아직 손가락이 몇 개인지 모르는 것 같다는 생각을 하게 된다. 아이의 그림에서 손가락 숫자가 실제와 같아지는 경우는 우연에 지나지 않는다. 게다가 아이에게는 '사실성'은 별로 중요하지 않아서, 자연 그대로 모사하는 일에는 관심이 없다. 그보다 아이가 그리고자 하는 것은 그야말로 '내가 경험하는' 대상이다. 외부로 드러나는 형태가 아니라 내면에서 움직이는 생명 작용이 아이 그림의 주된 동인인 것이다. 그림 45에서 강력한 기둥 받침 위에 사람을 올려 놓은 남자 아이도 힘이 세지 않고 오히려 연약하고 가냘픈 사지를 가졌다.

이제까지 본 것처럼, 처음으로 사람의 형상을 그리는 시도는 만 세 살 무렵에 마무리된다. 우주적 태아를 닮은 것이 허공에 떠 있는 상태에서 사람이 등장한다. 그리고 '기둥 사람'이 탄생한다. 기둥 사람은 땅을 딛고 서 있다. 뒤이어 사람 형상의 분리, 팔과 다리의 분화가 이루어진다. 공간 안에서 이루어진 위와 아래를 오가는 방향성에 오른쪽과 왼쪽으로 움직이는 방향성이 더해진다. 사람을 표현하는 그림은 이제 위에서 시작해서 아래까지 도달하는 과정을 묘사한다. 형태를 만드는 작업은 머리부터 시작한다. 몸통이 모습을 드러내면서 구조를 갖추는 일이 뒤따르고, 마지막으로 팔과 다리가 붙는다. 우리의 관찰에 따르면, 이렇게 아이의 그림에서 사람이 만들어지는 순서는 아이의 몸이 세밀한 형상을 얻는 때부터 시작하여 그 형상에 첫 번째 변화가 일어날 때까지의 순서와 동일하다. 젖먹이 때부터 학교에 가는 나이까지 아이는 그림에 나타나는 것과 같은 순서로 자신의 몸을 얻는 것이다("인간학적 주석" 참조).

그림 45.
여아, 만 3세 6개월

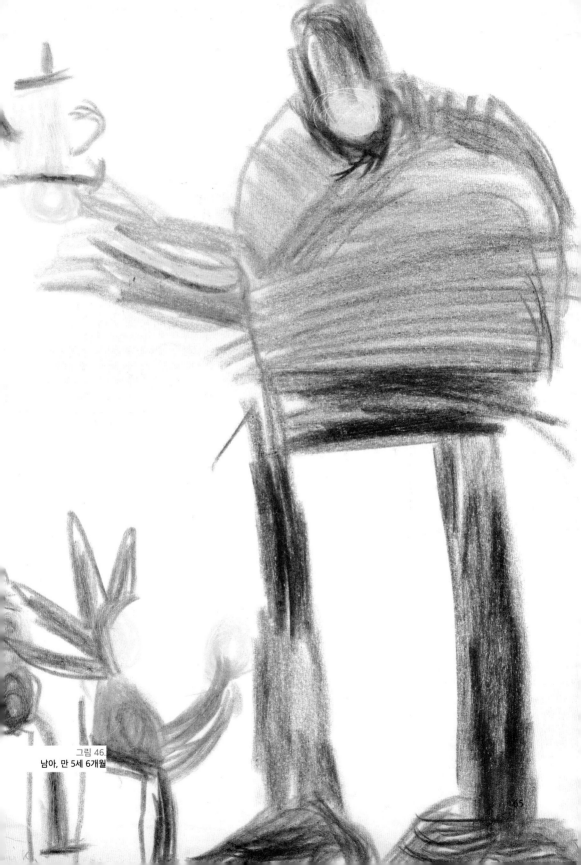

그림 46.
남아, 만 5세 6개월

나무 사람이 등장하는 시기의 발달 과정은 아이의 기억에서 배제되어 있다. 사지의 구체적인 표현은 '상像으로 이루어지는 기억'의 시기로 이어지는 첫 작업이다. 이 시기에 아이의 의식은 '꿈을 꾸는 듯한 상태'를 벗어나고, 발달이 계속되면서 적극적으로 주변 세계를 향하게 된다. 사람의 모습을 그리는 그림의 발달이 이런 시기들을 차례로 보여준다. 그림에 나타나는 사람 모습의 변화를 통해, 우리는 잠든 가운데 무의식 안에서 사람을 형성해내는 힘들을 지각하는 단계에서 사람과 그 주변 세계를 뚜렷한 의식 안에서 인식하고 초보적인 수준으로 그려내는 데 이르는 과정을 보게 된다.

마르코 복음 8장 23~24절의 맹인이 눈을 뜨는 이야기도 이와 비슷한 과정을 서술하고 있는 것은 아닐까? 세상을 보게 되는 과정에서 맹인도 비슷한 단계들을 거치는 것은 아닐까? 아이의 그림처럼 성서의 서술도 서로 닮은 체험, 압축적으로 이루어지는 의식의 발달 과정을 묘사하는 것은 아닐까?

사람과 집

보호막을 뜻하는 집

라이너는 그림 47을 가리키며, "하늘에 있는 아이"라고 말했다. 중앙에 자리잡은 자그마한 '나무 사람'은 우리에게 낯익은 모습인데, 이 나무 사람은 아이가 "하늘"이라고 부른 둥근 움직임의 흔적으로 에워싸여 있다. 그림 47도 우주적 상태에 있는 아이를 표현하고 있다.

하지만 나무 사람은 그림 48의 중심에 있지 않다. 머리와 사지만으로 이루어진 이 작은 사람들은 태아의 모습을 떠올리게 하지 않는가? 이 두 그림은 그뢰칭어의 추측을 생각나게 한다. 그에 의하면, 원초적인 덩어리는 이미 사람의 태아 상태를 무의식적으로 추체험하고 있음을 표현하고 있다. "아이는 … 두 해 전에만 해도 바닷속에서 헤엄치는 물고기처럼 엄마의 태중에서 액체에 담겨 있었다." 그러니까 지금 아이는 세상에 나오기 전의 상태를 떠올리고 있고, 나아가 현재의 나이에 도달한 아이를 둘러싸고 영향을 미치는 힘들을 지각하고 있는 셈이다. 루돌프 슈타이너는, 사람은 자신의 발달 과정에서 신체적으로 태어난 뒤에도 몇 번의 '탄생'을 치르게 된다고 설명한다. "세상에 나오는 순간까지 신체적으로 어머니의 보호막 안에 있었던 것처럼, 첫 번째 이갈이 시기까지, 즉 생후 7년까지 사람은 에테르 보호막에 둘러싸여 있다." 그림 47, 48에서는 신체적인 태아 상태뿐만 아니라 이 '에테르 보호막'까지 생생하게 드러난다 ("인간학적 주석" 참조).

그림 47.
남아, 만 2세 7개월
"하늘에 있는 아이"

원초적 덩어리는 이미 하나의 '집'이며, 아이는 이를 보호막, 안전한 상태로 표현한다. 이로부터 우리는 많은 아이들이 영아기의 발달 과정을 한참 지난 뒤에도 되풀이해서 소용돌이 덩어리를 그려내는 이유를 짐작하게 된다. 어른이 된 우리들이 잠들기 전에 몸을 '공' 모양으로 움츠리는 습관의 근원도 같은 것이 아닐까? 무릎을 구부려 몸통에 가까이 붙임으로써 우리는 태아 상태에서 유지하던 자세에 가까워진다. 둥글게 움츠리고 있던 때의 안정감을 다시 느끼며 잠을 청하는 것이다.

그림 48.
여아, 만 3세

차단막인 집

집을 차단막으로 생각하면 세상과의 또 다른 관계가 눈에 들어온다. 아이의 영혼이 점차로 독립성을 얻게 됨에 따라 새로운 집 모양이 등장한다. 일체를 이루고 있던 아이와 주변 세계는 시간이 지나면서 분리된다. 우주를 닮은 둥근 모양의 집은 도화지 하단을 한 모서리로 하는 새로운 형태의 집으로 대체된다. 집의 내부는 빈 자리 없이 채워지기 시작한다. 이제 집 안에는 엄마, 아빠, 형제자매들이 함께 있다(그림 49).

그림 49에서는 엄마, 아빠에 더하여 두 원형의 존재가 집 안에 거주

그림 49.
남아, 만 3세 7개월

하는 모습이 보인다. 이 집에 사는 사람들은 우리에게 낯설지 않다. 앞의 "영아기 그림을 구성하는 요소들"에서 우리는 나무 사람의 출현만이 아니라 한 가운데에 뭔가가 그려진 둥근 사람이 등장하는 것을 목격했다. 그렇다면 이 집에는 네 사람이 사는 걸까, 아니면 두 사람을 신체적인 관점과 좀더 정신적·영혼적인 관점으로 나누어 그린 것일까? 그 어느 쪽이든, 추상적·상징적 표현과 사실적·삽화적인 표현이 합쳐져 있다는 것에서 우리는 아이의 무의식적 체험이 여러 영역에 걸쳐 동시에 이루어지고 있음을 유추할 수 있다.

하단이 직선으로 바뀌기는 했지만, 그림에는 여전히 '벌통'을 닮은 우주적 구형의 요소가 남아 있다. 전통적인 원초의 집은 여전히 새로운 집을 만드는 바탕이 되는 것이다. 하지만 이번에도 아이가 자신과 주변 세계 사이에 존재하는 간격을 느끼고 지각하기 시작하는 과정이 표현된다. 그리고 그 결과가 바로 집을 구성하는 형태에서 정사각형이나 직사각형이 비율상 우위를 차지하는 것으로 나타난다(그림 51). 집은 상자 모양이며, 사방의 벽이 집 안의 인물들에게 아주 가까워져서 몹시 협소한 느낌을 준다. 아이는 우주를 닮은 둥근 집에서 육면체 형태인 지상의 집으로 옮겨간 것이다. 자신을 발견함으로써 우주 영역에 대한 지각이 좁아지는 것은 '나 되기'의 과정으로, 이는 자기를 숨기는 영혼의 모습과 유사하다. 이렇게 생겨난 집 모양에서 바탕을 이루는 것은 직각이라는 형태이다.

만 네 살이 된 아이가 하는 놀이를 살펴 보자. 부모라면 누구나 자녀가 의자, 책상, 수건으로 집을 짓고는 그 안에 들어가서 노는 것을 알 것이다. 이것은 아이가 자신이 감지한 대로 주변 세계를 짓는 놀이이다.

아이는 생후 3년 동안 어른 눈에는 보이지 않는 세계와 긴밀하게 연결되어 있었는데, 이제 그 연결이 느슨해진다. 주변 세계와의 새로운 관계

그림 50.
여아, 만 4세 1개월

72

그림 51.
여아, 만 4세 1개월

로 인해 아이는 전에 하지 않던 질문을 던지게 되고, 이 질문 때문에 부모는 종종 양심의 갈등에 빠진다. 아이는 그 동안 자신이 살아 온 '완전무결한 세상'이나 신의 전능에 대한 믿음 같은 것을 의심하는 질문을 던진다. 이 발달 단계에서 아이는, "대문이 꽁꽁 닫혀 있어서 아무도 못 들어가. 남자들은 머무적거려. 그리고 해님이 비치는 거야." 같은 말을 한다. 다비트가 '슬픈 이야기'를 전하는 것도 역시 이 시기이다. "하느님이 잠에서 깨어났을 때 슬펐어. 힘이 없어서 악마를 죽일 수가 없었거든. 그래서 천사가 도와서 악마를 죽였어. 그래도 하느님은 슬펐대. 힘이 없어서." 이

시기에 아이는 이런 이야기도 한다. "엄마, 이럴 수도 있어? 하느님 아버지가 어느 천사를 만들었는데, 그 천사가 예쁘지 않고 아주 형편없이 생긴 거야. 그럼 하느님은 그 천사를 어떻게 해? 쫓아내나? 아니면 그냥 둘까?"

자기 주변을 점점 더 정확하게 지각하는 데 따라, 아이는 자신과 주변 세계 사이의 간격을 기록하기 시작한다. 이제 아이는 사실적인 질문을 던진다. "엄마, 하느님이 아기를 엄마 뱃속에 넣을 때 말이야, 아기는 얼마만큼 커?" "엄마, 엄마가 우유죽을 먹으면 뱃속에 있는 아기도 그 맛을 느끼는 거야?"

이렇게 달라진 일상적인 관심사는 아이가 그리는 그림에도 중요한 영향을 미친다. 아이는 사물의 기능에 주목하기 시작한다. 그래서 집에는 문에 그려지고, 문에는 당연히 손잡이가 붙는다(그림 53). 아이가 "문을 열고 닫는 것"이라고 설명하는 이 손잡이는 문 그림에 빠짐없이 등장한다. 아이는 "그게 없으면 어떻게 문을 열고 들락거릴 거야?" 하고 생각한다. 지금까지 아이는 오로지 스스로 뭔가를 하는 것에 매달려 있었다. 아이는 자신의 행동과 완전히 하나였다. 그러다가 이제는 자기 주변에 있는 무엇인가가 움직이는 것을 지각하는 능력이 생겼다. 그래서 게오르크(남아, 만 4세 6개월)는 자기 가족 구성원의 특징을 이렇게 표현한다. "여기는 아빠인데, 뭘 만드는 사람이야. 할아버지는 담배 사람, 그리고 할머니는 들여다 보는 사람."

집 그림에는 문에 이어 창문도 등장한다. 아이의 시야는 집 바깥으로 넓어진다. 집 안에서 아이는 집을 '안락하게' 꾸미기 시작한다. 굴뚝에서는 연기가 올라오고, 실내는 알맞게 따뜻하다. 이런 집에서 아이는 침대에 누워 기분 좋게 기지개를 편다(그림 52). 아이는 자신이 새로 지각하게 된 환경을 잘 꾸민다. 우리는 아이의 안내로 집 안으로 들어가 창문, 덧문, 커튼, 심지어는 벽에 걸린 그림도 보게 된다.

집을 보는 아이의 관점은 여기에 머물지 않는다. 아이의 시선이 담장을 뚫고 들락거리는 바람에, 아이는 집 안에 있으면서 동시에 밖에서 집을 바라보고 있다. 건물의 외벽이 사실적으로 그려진다. 문, 창문이 그려지고, 처음으로 창문을 통해 밖을 내다보는 사람의 모습이 등장한다(그림 53).

이로써 아이는 두 가지 단계를 거쳤다. 먼저 아이는 집 안에 갇혀 있었다. 그 다음 아이는 그 안에서 내부를 안락하게 꾸몄다. 그리고 이 두 단계를 무시하지 않은 채, 아이는 세 번째 단계로 들어간다. 아이는 집, 그리고 집에서 바깥을 내다보는 사람을 관찰하는 것이다. 이 새로운 상황에서 베를린에 사는 여자 아이 넬레는 다음과 같은 질문을 던진다. "엄마, 하느님은 눈을 어떻게 만들었어? 어떻게 눈을 머리에 달아서, 이렇게, 봐, 엄마, 이렇게 빙글빙글 굴릴 수 있게 만들었는지 아주 제대로 알

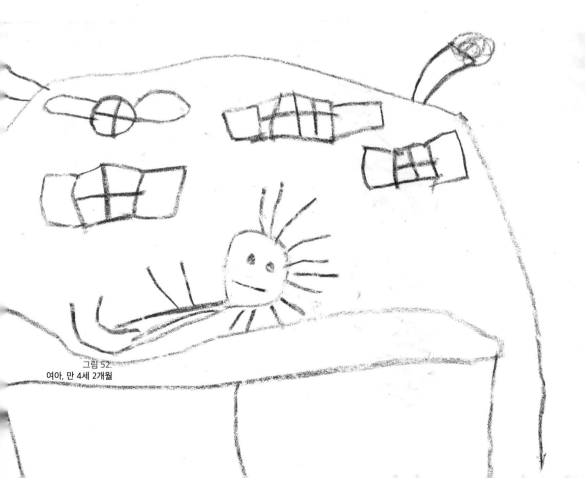

그림 52.
여아, 만 4세 2개월

고 싶단 말이야. 또 알고 싶은 건, 엄마, 머리칼이 어떻게 머리에서 이렇게, 이렇게, 자라도록 만들었는가 하는 거야. … 그리고 엄마, 해님은 또 어떻게 만들었대?" 그러면 엄마가 대답한다. "하느님이 커다랗고 반짝반짝 빛나는 공 하나를 만들어서 하늘에 달아맨 거란다." "그건 아냐, 엄마, 해님은 해님이지 공이 아니잖아. 공이면 벌써 땅에 떨어졌을 거야."

점점 더 다양한 상상의 내용이 그림에 들어온 것에 더하여, 그림 54에서 우리는 또 다른 모습으로 표현되는 집을 만나게 된다. 직립한 사람의 형상이 등장하는 단계에서 우리는 사다리를 닮은 모티브를 만난 적이 있다. 이 사다리 모티브는 원래 액체 상태였던 것이 굳기 시작하는 단계에 등장한다(그림 40~42). 수직으로 그려진 선이 수평의 선들과 교차하는 그림은 아이가 공간 안에서 똑바로 일어서게 되었음을 보여준다. 사다리 그림을 구성하는 기본 요소는 교차하는 선들의 안정성이다. 이 기본 요소 여럿이 모여 격자 모양을 만든다. 사다리와 격자 모양에서 '탑'이 만들어진다. 탑이라는 모티브가 집의 골조를 이루게 된 것이다.

그림 53.
남아, 만 4세 7개월

그림 54.
여아, 만 4세 6개월

집의 골조

그림 54에서 사람은 건물의 안정적인 구조 안에 갇힌 것처럼 표현된다. 이 건물에 거주하는 사람이 스스로 건축가가 된 셈이다. 심지어 머리도 이 원칙을 따르는 것으로 그려지고, 눈은 세상을 보도록 뜨인 것이 아니라 탑의 지붕에 난 채광창이 되어 있다. 이걸 보면 누구나 유명한 동화의 모티브를 떠올리게 될 것이다. 라푼첼도 이런 탑에 갇힌 채, 자기를 감옥에서 구해줄 왕자를 기다리지 않는가?[*]

불안 상태는 개별성의 '감금'과 직접적으로 연결되어 있다. 아기는 저녁마다 자기 방에 홀로 남겨지는 것을 잘 견딘다. 그런데 '나이를 먹으면서 좀 더 현명해지면', 아이는 밤마다 소리를 지르고 엄마를 부른다. 아이는 부모에게 방문을 닫지 말고 옆방 불도 끄지 말아달라고 애원한다. 이런 불안의 근원은 사람의 내면에 있다. 길에서 사나운 개를 만나는 것 같은 일은 불안의 주된 원인이 아니다. 아이가 당연하게 여기던 자신과 주변 세계의 일체감을 잃어버릴 때, 자기 몸이라는 집으로 서서히 들어갈 때, 그 집이 점점 밀폐되고 단단하게 될 때, 아이에게 두려움이 생긴다. 탑과 창살은 이렇게 불안이 생기는 단계를 표현한다. 이런 과정은 숨을 들이마시는 것과 유사하다. 들이마신 숨을 내뱉을 수 없을 때, 우리는 질

[*] 루돌프 마이어Rudolf Meyer, 프리델 렌츠Friedel Lenz, 루돌프 가이거Rudolf Geiger의 동화 해석과 비교할 것.

식하거나 경련을 일으킬 듯한 공포를 느낀다. 남자 아이 클라우스가 그린 그림 55에는 이런 상황이 인상적으로 드러난다.

그림 56에서는 추가 움직이는 것처럼 그려진 선들이 불안의 표현을 보완하고 있다. 페터의 이 그림은 사다리 형태가 주는 안정감을 바탕으로 하지만, 사다리의 디딤판에서 뭔가가 생겨나기 시작한다. 반원의 선들이 모여 나무의 나이테를 닮은 형태를 만든다. 반원들이 리드미컬하게 그려지면서 나무는 점점 크게 자란다. 이런 생명 과정으로 새로이 돌입하면서 이 형상은 끝없이 성장한다.

이 발달 단계를 지배하는 것은 리듬이다. 아주 좁아졌던 것은 이제 넓어지고, 딱딱하게 굳었던 것은 부드럽게 풀린다. 호흡처럼 반복되는 형태는 경직 상태를 풀어 늘어나게 만들고, 안정적인 구조에 변화를 준다. 우리가 아이의 놀이에서 목격하듯, 이 시기의 아이는 스스로 만든 집 안으로 기어 들어가거나 그네나 시소를 재미있게 타는 것 같은 격렬한 작

그림 55.
남아, 만 5세 2개월

업을 대단히 즐거워한다("인간학적 주석" 참조).

　집이라는 모티브처럼 사람이 육화 과정에서 겪는 다양한 체험을 생생하게 보여주는 것은 없다. 몸이라는 집으로 들어가는 과정은 한편으로는 고립으로 이어진다. 이로써 사람은 모든 것을 혼자서 해내야 하는 상황으로 들어간다. 다른 한편으로 집으로 들어간 아이는 이제 안쪽에서 창을 뚫어 바깥 세계를 내다본다. 이 시기의 그림은 아이가 체험하는 상승과 하강, 기쁨과 고통, 행복과 불안으로 이어지는 경로를 우리에게 보여준다.

그림 56.
남아, 만 5세 6개월

머리에 발이 붙은 사람,
머리에 사지가 붙은 사람

만 4세부터 나타나는 다양한 표현 방식에는 새로운 형태의 사람이 더해진다. 아이는 사람의 형상을 전혀 새롭게 표현하는데, '머리에 발이 붙은 사람'과 '머리에 사지가 붙은 사람'이 그것이다. 이 양식의 아이 그림은 어른들에게 대단히 인기가 있다. 많은 사람들이 이 인상적이고도 유머감각 넘치는 그림을 어린 아이의 그림 언어를 대표하는 것으로 여긴다. 하지만 아이의 발달 과정에서 이런 그림은 비교적 늦은 시기에 나타난다. 대부분의 경우 이 두 형태는 하나의 그림에 같이, 그리고 도화지 화면을 가득 채우면서 등장한다.

여기서 우리는 묻게 된다. 이 나이가 된 아이는 왜 새로운 형상의 사람을 그릴까? 이 시기의 아이는 이미 나무 사람처럼 그럴듯한 사람 형상을 그려내지 않았는가? 이런 그림을 그리는 현상을 이해하는 열쇠는 무엇일까? 머리에 발이 붙거나 사지가 붙은 사람을 그림으로써 아이는 자신의 새로운 체험 영역을 우리에게 알려주려는 것일까? 이런 질문을 해결하는 데 도움이 되는 것은 아이가 사용하는 도형적 상징 어휘일 것이다. 먼저 동그라미는 완전히 닫힌 형태로 등장했다. 이 동그라미는 유아기 초기 단계에 지배적이다. 만 3세부터 원은 상징이 되었다. 그리고 이것으로 특정한 형태의 발달은 종결된다. 원은 '머리'(때때로 사람의 얼굴)를 표현하는 형식, '나'를 표현하는 상징이 되었다. 이렇게 원은 '집'의 첫 형태

가 된다.

 이 원 안에 자기 발견의 첫 단계를 그려 넣은 뒤에 주변 세계와 접촉하는 다음 단계를 탐색하는 시기에 이르러서야, 머리에 발이 붙은 사람, 머리에 사지가 붙은 사람이 그림에 등장한다. 사람의 형상은 오로지 구형의 '머리'로 표현된다. 사방으로 광선이 나오는 '태양'은, 얼굴이 그려져 있든 아니든, 원이라는 추상적인 형태를 소묘적으로 변형하여 그 중심부로부터 바깥으로 이어지는 구조를 보여준다.

 필립 레르슈^{Philipp Lersch}의 설명에 따르면, 발달의 초기 단계에 있는 사람의 형상은 섬세하고 닫힌 공에 가까운데, "이 공의 주변부에 세계의 여러 가지 자극이 모여든다."(그뢰칭어 1952에서 재인용) 아이 안에 있는 무엇인가가 이 자극에 반응하여, 사지를 닮은 더듬이를 자극이 오는 쪽으로 뻗는다.

 머리에 발이 붙은 사람과 사지가 붙은 사람의 형상은 감각의 발달과 작용을 대단히 인상적인 방식으로 표현하고 있다. 우리는 이 안테나를 닮은 것들이 아주 섬세한 지각들의 매개체라고 추측할 수 있다.

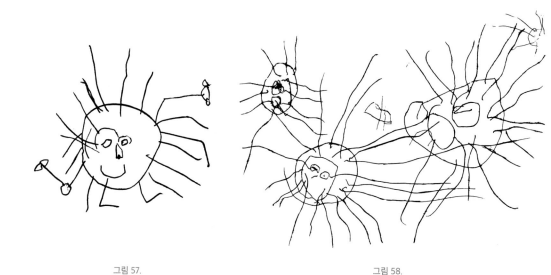

그림 57.
남아, 만 4세

그림 58.
여아, 만 4세

이보다 앞선 시기에 나타난 나무 사람에도 이미 '발'이 그려져 있다(그림 35, 36). 그 그림들은 사람의 형상이 직립했을 때 그려진 것이다. 처음으로 등장한 이 발은 수직이라는 새로이 발견한 방향을 내적으로 지각한 결과로 그려졌다. 머리에 발이 붙은 사람과 머리에 사지가 붙은 사람의 차이점은, 아마도 전자가 자기 몸에 관해서 더 많은 것을 지각하리라는 것이다. 머리에 사지가 붙은 사람의 이 방사형의 '사지'는 아이의 몸 바깥에서 이루어지는 지각을 기록하는 감각 영역에 속한다. '술처럼 뻗은 더듬이들'은 무엇보다 미각과 시각을 담당하는 기관들과 냄새를 맡고 귀를 기울여 세계를 지각하기 시작하는 기관들이라고 보아야 할 것이다.

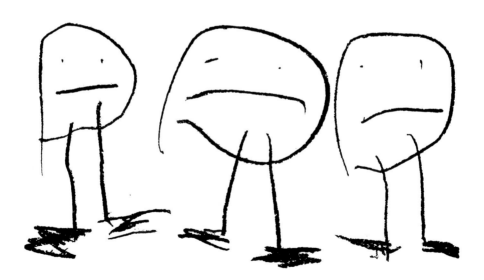

그림 59.
남아, 3세 9개월

그림 60.
여아, 4세 4개월

그림 61.
남아, 만 4세 2개월

복강신경

　　머리에 발이 붙은 사람과 머리에 사지가 붙은 사람 그림의 기본적인 구성 요소를 닮은 것들은 다른 곳에서도 눈에 띈다. 머리에 발이 붙은 사람과 머리에 사지가 붙은 사람 그림에서 발과 사지는 원의 주변부보다 훨씬 먼 곳까지 다다른다. 그림 26의 윗부분에서는 방사형의 광선 바깥쪽에 원을 그려 확장을 막았고, 따라서 힘의 작용은 원의 내부에 머문다. 이렇게 하여 일종의 '해를 닮은 바퀴' 아니면 '운전대'가 만들어졌다. 사람의 경우 그런 형태는 배꼽에 나타난다. 다비트는 이 형태를 이렇게 설명한다. "엄마, 사람은 모두 여기에 운전대가 있어(손으로 자기 배꼽 주위에 원을 그리며). 내 운전대가 엄마 것보다 더 커. 그리고 이게 점점 더 커져서 배에 들어가지 않으면 사람이 죽는 거야. …" 우리는 그림 62가 자율신경계의 핵심인 복강신경을 표시한다고 보아야 할 것이다("인지학적 주석" 참조).

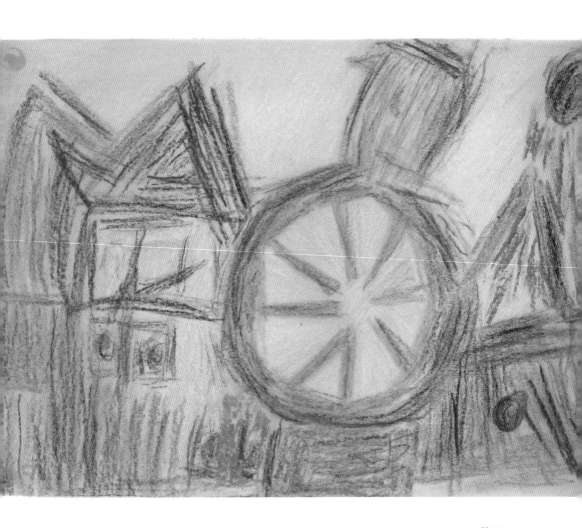

그림 62.
여아, 만 5세

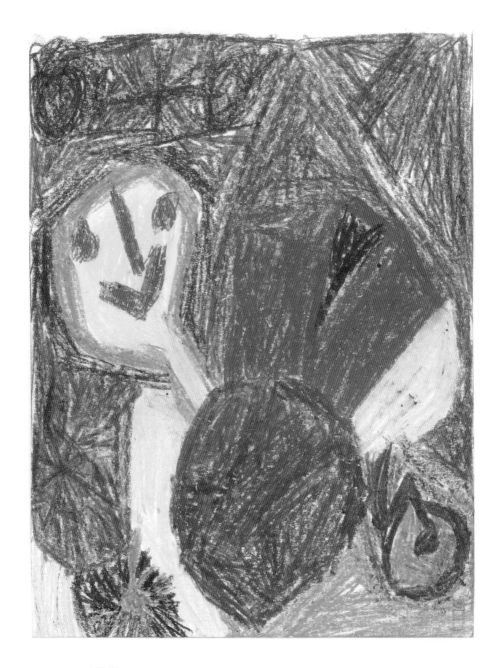

그림 63.
여아, 만 5세

II.

선에서 면으로

"색채는 자연의 영혼, 온 우주의 영혼이며,
색채를 가진 것들을 체험함으로써
그 영혼의 일부가 됩니다."

루돌프 슈타이너

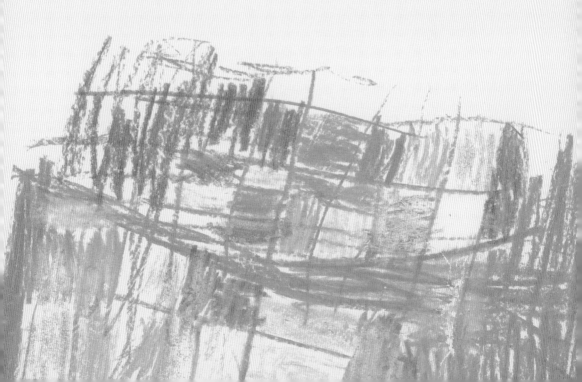

영혼을 표현하는 매개체인 색채

그림 발달의 중간 단계에 이르면, 선의 뒤를 이어 색채가 새로운 표현 수단으로 등장한다. 선은 유일하게 적합한 표현 수단이라는 위치를 잃어 버린다. 색채 세계의 등장과 함께 체험의 새로운 영역으로 가는 문이 열 리는 것이다.

그림 64에서 바르바라(만 3세 9개월)는 선 그림에서 색색의 면 그림으 로 넘어가는 과정을 잘 보여준다. 그 과정을 한 번 따라가보자. 강렬한 역동성으로 인해 생긴 운동이 기이한 흔적을 남긴다. 그리고 이 흔적이 갑자기 전혀 다른 차원으로 상승하는 듯 보이다가 면 위에서 넓게 펼쳐 지기 시작한다.

다비트(만 3세 8개월)는 붓을 채색 물감에 담그고는 엄마를 부른다. "엄 마, 이것 좀 봐. 방금 내가 붓으로 노래를 했어." 체칠리아(만 4세 1개월)는 색연필통에서 색연필 몇 개를 주의 깊게 고른 뒤, 그림을 그리면서 말한 다. "노랑하고 분홍을 많이 써야 해. 그래야 아빠가 와서 좋다는 게 되니 까." 또 이렇게도 말한다. "전부 어두컴컴하게 그려야지. 엄마가 아직 병 원에 있으니까."

아이들이 같은 활동을 이렇게 세 가지로 표현하고 있다. 다비트가 엄 마를 부르는 신나는 목소리에서 우리는 아이의 기쁨, 아이가 붓으로 완 성한 움직임의 '멜로디' 등을 직접 느끼게 된다. 이 아이의 도화지에는 리

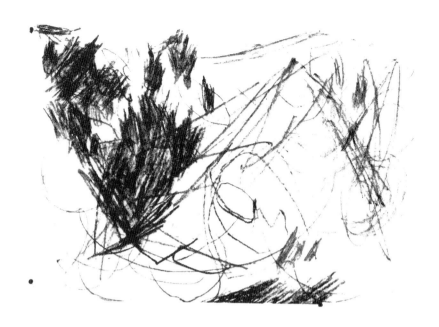

드미컬한 선의 조합이 만들어진다. 체칠리아의 경우는 다르다. 이 아이의 그림에서는 노랑과 분홍 아니면 어두운 색깔이 화면을 뒤덮을 기세다. 다비트의 그림이 움직임이 이어지는 과정을 반영하고 있는 것과는 달리, 체첼리아의 그림은 아빠를 기다리는 즐거운 기대, 입원 중인 엄마의 부재로 인한 속상함을 그려낸다. 체칠리아는 자신의 감정에 알맞은 색을 고른다. 이렇게 색깔은 영혼의 상태를 표출하는 매개체가 된다. 다비트와 체칠리아를 그림으로 이끄는 작업 동기는 각기 다르다. 한 쪽은 리듬감을 탄 움직임이고 다른 쪽은 영혼의 상태인 것이다.

만 3세가 되기 전에 아이들이 색을 사용한 것은 선의 흔적을 더 잘 보이도록 하기 위해서였다. 끊임없이 운동을 반복하는 즐거움으로 아이들은 계속해서 새로운 색연필을 골랐다. 그 바람에 어두운 색이 밝은 색을 뒤덮고, 이 과정에서 아이들은 무엇보다 움직임의 흔적이 중첩되어 진해지는 데 흥미를 느꼈다(초기). 만 4세 무렵, 즉 그림 작업의 중기에 이르면, 새로운 요소가 모습을 드러낸다. 색채의 성질에 이끌려 아이의 영혼은 창작자

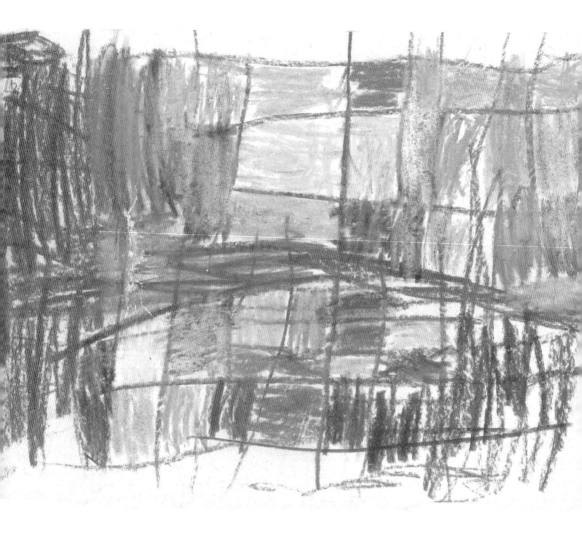

그림 65.
남아, 만 4세 2개월

가 된다. 감각의 세계와 함께 색채의 세계가 그림 안으로 들어온다.

아이의 질병은 때때로 결정적인 역할을 하는데, 질병이 색채의 세계로 들어가는 문을 열어주는 경우가 드물지 않다. 시간이 지날수록 채색된 면만으로 이루어진 그림이 그려진다. 동그라미, 끈 모양, 사다리, 직사각형, 정사각형 등의 면이 이어져 채색된 카펫이 만들어진다(그림 65).

아이는 이른 시기부터 색깔에 대해 호감과 반감을 표현한다. 아이는 어떤 색에는 이끌리고 어떤 색은 거부한다. 아이가 자신이 선택한 대상

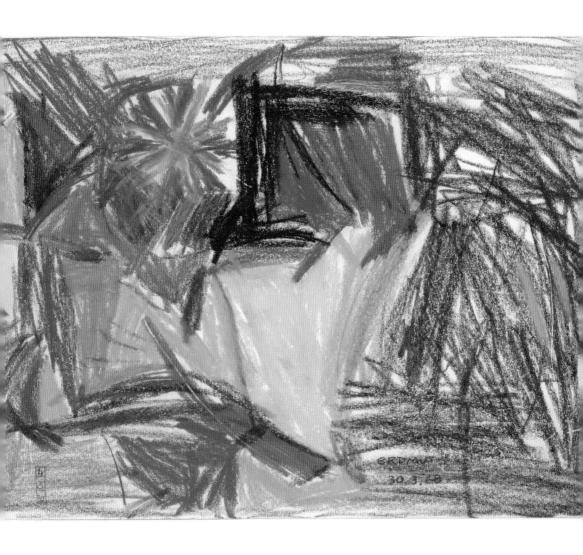

그림 66.
남아, 만 4세 3개월

을 그리기 위해 색을 사용하기 전에, 그 색은 아이로 하여금 마음이 가는 대로 창의적으로 작업하도록 하는 매개체이자 기초적인 힘으로 우리에게 다가온다. 아이는 자기 영혼의 성질에 따라 색을 선택하므로, 결국 아이 자신만의 색채 상징법을 찾아가는 셈이다. 예를 들어 아이는 무의식적으로 차가운 색조 옆에 따뜻한 색조를 배치하고, 우울한 색조 옆에 명랑한 느낌을 주는 색조를 넣으며, 수동적인 색조 옆에 적극적인 색조를 둔다. 아이는 자신에게 호감을 불러일으키는 모든 재료를 기꺼이 받아들인다. 아이의 표현 욕구는 엄청나게 강해서, 그림을 그리기에 적합하지 않은 색연필로도 색깔이 다른 면을 만들어낼 수 있다. 예를 들어 그림 63, 67, 68은 여러 가지 소리가 들리는 듯한 색채 조합을 통해 만든 창작품을 보여준다. 이 그림들은 다양한 색채를 가진 면들로 구성되어 있다. 만 5세 무렵이 되면 이런 그림 그리기는 절정에 다다른다. 이 시기의 아이는 가능한 모든 색조를 사용한다. 격렬한 색채 놀이가 탄생하는 것이다. 각각의 색이 서로 만나고 뒤덮이기를 되풀이한다. 도화지 위에는 새로운 소리들이 만들어지고, 아이는 그 소리에 예민하게 반응한다. 생생한 대화가 이루어진다. 체험이 섬세하면 할수록, 화면은 그 체험을 더욱 섬세하게 표현한다. 만일 이런 그림들을 현대미술 전시회에서 보게 된다면, 우리는 작가가 누구인지 알려고 도록을 들추게 될 것이다.

색채의 체험으로 넘어가는 과정은 일곱 살에 시력을 잃은 자크 뤼세랑Jaques Lusseyran이 잘 서술한다. 빛과 색채에 대한 내면적인 체험의 힘으로 성인이 될 때까지 잘 견딜 수 있었던 뤼세랑의 이야기는 아이가 색채를 쓰기 시작하는 동기를 추측할 수 있게 한다.

"시력을 잃는 바로 그 순간에 나는 내면적으로 있는 그대로의 빛을 다시 찾았다. 시력이 있을 때 그 빛이 내 눈에 어떻게 보였는지 기억하거나 마음속에 생생하게 보존할 필요는 없었다. 그 빛은 나의 정신과 몸 안에 그대로 있었다. 빛은 내 안에 온전히 심어졌다. 그 빛은 눈에 보이는 모

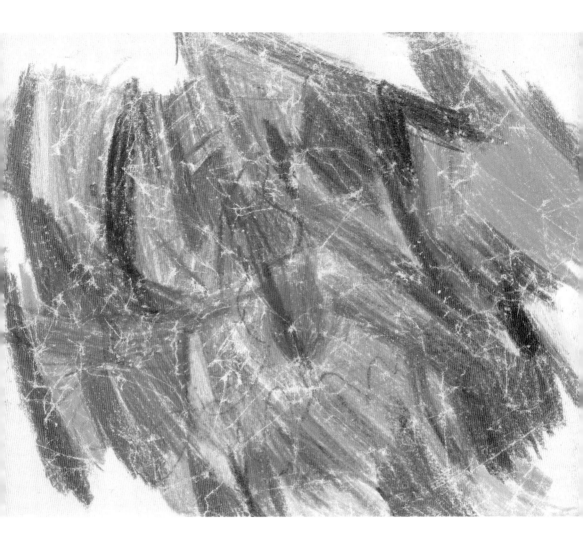

그림 67.
여아, 만 4세 5개월

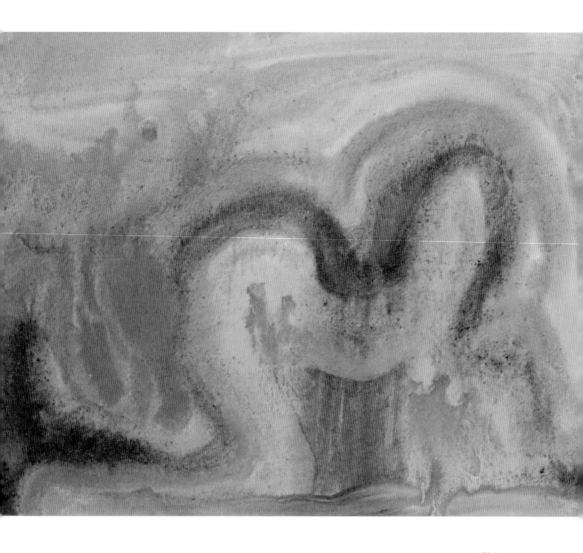

그림 68.
남아, 만 5세

든 형태와 색채와 선과 함께 내 안에 있었다. 그리고 그것들은 눈으로 보는 세계에 있던 것과 똑같은 힘을 가지고 있었다. 다시 말하고 싶다. 내가 한 체험은 기억에 의한 체험이 아니었다. 시력을 잃은 뒤에도 내가 변함 없이 볼 수 있었던 그 빛은 시력이 있을 때와 같은 빛이었다. 그런데 빛을 보는 나의 시야는 달라졌다. 나는 빛의 원천에 좀 더 가까이 다가가게 되었다. … 내 마음이 슬프거나 두려워질 때는 모든 색조가 어둡고 형태들도 흐릿했다. 그러나 내가 기쁘거나 의식이 명료할 때는 내가 느끼는 모든 상이 밝았다. 증오나 양심의 가책이 생기면 모든 상이 어둠 속으로 밀려나고, 용감한 결단을 하면 환한 빛이 비치었다. 시간이 지나면서 나는 사랑은 시력을, 미움은 맹목과 암흑을 의미한다는 사실을 알게 되었다."

자크 뤼세랑은 색채가 영혼이 하는 체험의 매개체임을 우리에게 보여주었다. 그에 못지않게 안드레아스(만 5세)도 우리에게 색채에 대한 자신의 관계를 대단히 또렷하게 보여준다(그림 68). 이 아이는 엄마에게 큰 소리로 말한다. "즐겁게 노래하면 좋겠어. 이건 무척 빨간 색이니까." 아이는 이렇게 말하기도 한다. "하양은 딱딱한 색이야. 뭐 어쨌든 딱딱한 거. 찔려서 아픈 것도 하양이야." "까맣고 뾰족한 건 노랑처럼 아파." 아이가 하는 이런 색의 체험은 아이의 영혼과 얼마나 밀접하게 연결되어 있는가!

원숭이들이 그림에 소질이 있다는 사실은 충격적인 이야기일 것이다. 침팬지와 고릴라를 대상으로 한 데스먼드 모리스Desmond Morris의 실험은, 원숭이들이 그림 그리기를 무척 좋아할 뿐 아니라 고도로 발달한 색채 감각을 지녔음을 보여주었다. 하지만 원숭이들이 서로 다른 색을 칠하는 것까지는 할 수 있지만, 의식적으로 형태를 구상해서 그려내는 것은 하지 못한다. 아이로 하여금 창작하도록 하는 것은 '형성하는 힘'의 작용인데, 이 힘은 영혼의 파도와는 상관없이 자기 자신을 느낀다. 그런데 원숭이에게는 이 힘의 작용이 없는 것이다. 원숭이는 도안을 그리는 소질도

있다. 원숭이의 경쾌한 붓질은 아이들의 구성만큼이나 흥미로운 결과물을 만들어낸다. 그래서 근래에는 '원숭이 그림'이 미술품 경매에서 고가로 팔리기도 했다. 원숭이는 고도로 발달한 동물이고, 따라서 나무가지를 타고 뛰어다니는 데서 보이듯 자신들의 삶을 지배하는 운동이라는 요소를 생생하고 리드미컬한 붓질로 바꾸지 못할 이유는 없을 것이다. 물론 아이에게서 움직임을 가능하게 하고 그림에서 결정적인 모습으로 드러나는 것은 원숭이가 체험할 수 없다. 그래서 '자아(나)의 형태들'로서 원이나 교차선을 그리지는 못하는 것이다.

III.

기호 그리기에서
모사하기로

구체적·삽화적인 그림

아이의 첫 그림들은 우주적 운동에 따른 것이고, 이 운동에서는 안과 밖이 구분되지 않는다. 이 그림들은 아이 자신의 상태를 반영한다. 만 3세 무렵에는 의도적으로 동그라미와 직선을 그려 자신의 첫 번째 자립을 표현한다. 아이는 자신의 신체기관에서 진행되는 형성 과정을 무의식적으로 감지한다. 그 과정이 그림으로 표현된다. 그리고 영혼의 발달 경과는 색채 그림으로 표출된다. 만 5세 무렵이 되면 아이의 시선은 새삼스럽게 거리를 둔 채 자기를 둘러싼 사물을 향한다. 이제 그 사물들은 윤곽이 분명해지고 확실한 자기 자리를 얻는다. 아이는 날마다 일어나는 일을 관찰하고 그림으로 기록한다. 아이가 성장하는 과정과 신체의 기능들은 경험에 합당하게 뒤로 물러난다. 지각의 영역은 달라지고 시선은 외부를 향하게 된다.

아이의 그림에 판타지가 짜여 들어간다. 판타지는 기억력과 자기 경험의 밀접한 연결을 볼 수 있도록 만든다. 판타지는 만 3세 이후에 생겨나 모든 것을 장식한다. 이런 체험은 지금까지는 색채 영역에서 우리 앞에 나타나거나 형식으로 고정되었다(원, 십자 모양, 격자 그림 참조). 이제 영혼의 체험은 사실적인 상으로 분명하게 표현된다. 아이는 '판타지를 동원하고', 아이의 영혼은 체험한 것과 기억에서 떠올린 것을 가지고 '놀이를 한다.' 아이들의 그림에는 이야기를 그리는 삽화적 요소가 등장한다.

그림 69.
남아, 만 6세 5개월

아이들의 그림에서 우리는 다양한 층의 체험을 만나게 된다. 아이들이 깨어 있는 상태에서 관찰한 것과 꿈꾸는 상태에서 지각하고 보고 감지한 것들이 아무런 동기 없이 자주 등장한다. 아이들의 그림은 대단히 다양한 지각의 영역에서 일어나는 전환과 중첩을 묘사한다.

토미와 라이너의 그림들은 여러 가지 의식 상태에서 그린 진자운동을 닮은 선으로 의식의 다양한 층을 보여준다. 토미가 그린 그림 70에서 수평의 선은 화면을 상부 영역과 하부 영역으로 나눈다. 이 선은 서로 다른 의식 상태로 넘어가는 문턱이다. 그림의 상부에는 집 한 채가 서 있다. 문, 창문, 지붕 등 집을 구성하는 중요한 부분들이 보인다. 하부도 집

그림 70.
남아, 만 4세 7개월

그림 71.
남아, 만 5세

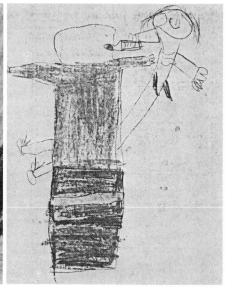

(좌)그림 72.
여아, 만 4세 10개월

(우)그림 73.
여아, 만 4세 9개월

을 그리고 있지만, 이 집은 '사다리와 격자 모티브'에서 바로 가져온 것이다. 한 가지 주제에 대한 두 가지 서로 다른 표현이 도화지 한 장에 들어 있는 셈이다. 상부는 아이의 상상에서 나온 건물 전면의 모습이고, 하부는 아이의 영혼과 신체가 체험한 것을 반영하고 있다. 여기에서 다시 한 번 '사다리와 격자 모티브'를 떠올려보자. 그 모티브는 갇힌 상태와 고립의 초기 상태를 말하려는 것이었다. 이런 감정 이외에, 새로 등장한 이 집은 명료한 관찰과 기억하는 능력을 보여준다. 드디어 상상 속의 집이 그림에 등장한 것이다.

그림 71에서 라이너는 자신이 받은 생일상을 그렸다. 생일상은 새와 선으로 장식된 벽지 앞에 놓여 있다. 그런데 생일상 바로 옆 방 한가운데에는 오래 전에 그렸던 전설의 '나무 사람'이 다시 등장한다. 이런 식으로 이 그림에는 이전 시기의 형식이 다시 나타나 아이가 기억하는 외부 세계에 대한 묘사를 상징적인 모습으로 그림에 포함시키고 있다.

새로운 몸짓 언어가 그림으로 표현된다. 아이가 중요하다고 생각하

는 것이 그림의 중심을 차지한다. 클라우디아는 생동감 있게 설명된 어떤 이야기를 극적으로 표현한다(어느 동화의 내용 가운데 "이때 그는 손을 쭉 뻗었다"라는 부분을 그린 그림 72). 마음 안에 그려진 몸짓을 실제 그림으로 표현한 것이다.

'아기에게 우유를 먹이는 할머니'를 그린 그림 73은 아이가 중요하다고 생각하는 등장인물을 실제와는 다른 비례로 표현한다. '할머니'는 존재감 없이 작게 그린 것과는 달리, '아기'는 엄청나게 크게 그렸다.

오이겐이 그린 그림 74는 사물에 대한 아이의 새로운 거리감을 명료하게 보여준다. 가로로 길게 그려진 선이 화면을 두 영역으로 분할한다. 이 분할선은 해, 달, 별이 있는 하늘과 사람이 서 있는 땅을 구분한다. 이어지는 그림들에서도 하늘과 땅은 구분된다.

그림 74.
남아, 만 5세 6개월

그림 75.
여아, 만 4세 5개월

만 5세가 되기 전의 아이는 화면을 구성하는 요소들을 구분하고 정렬할 능력이 없다. 이 시기에 아이는 자신이 지각한 것 전부를 마음속에 기억하고, 이를 뭉뚱그려 화면에 표현하는 것이다. 이런 식으로 잉그리트(만 4세)는 스위스에서 보낸 여름날의 기억을 뒤죽박죽 모아 그린다(그림 75). 그래서 그림 한 장에 아빠, 엄마, 형제자매들, 해, 동물, 산 등이 모두 들어가게 된다.

지금까지 아이들은 2차원이라는 도화지의 평면적 특성을 너무나 당연한 것으로 받아들인 채 대상들을 표현했다. 인류가 수천 년 동안 입체적이지 않은 그림을 그렸던 것과 똑같이, 아이들은 그림으로 표현하고자 하는 것들을 평면 위에 펼쳐 놓았다. 이제 만 5세 무렵부터 아이들의 그림에는 대상의 3차원적인 성질이 문제가 되기 시작한다. 그래서 아이들은 실험한다. 정면으로만 그리던 사람 얼굴을 측면의 관점에서도 그린다.

새로 알게 된 관찰 요소들이 이전의 상징적인 형태와 뒤섞이면서, 기괴한 '실수'가 일어난다. 예를 들어 사람 얼굴의 옆모습을 그리면서 두 눈을 넙치처럼 한 화면에 넣거나, 정면 그림의 입을 그대로 가져오는 바람에 입이 뺨 전체를 가로지르도록 그리는 일이 일어난다(그림 76). 그리고 때로는 두 귀를 뒤통수나 정수리에 그리기도 한다(마이어스 1957, 브리치 1926 참조). 아이가 자신의 체험에만 의존해서 사물을 표현할 수 있는 동안에는 이런 일은 일어나지 않았다. 그런데 이제 자신을 둘러싼 세계를 관찰한 결과들을 그림에 포함시키기 시작하면서, 이런 특이한 조합이 탄생한 것이다. 이 시기에 색채의 영역으로 들어가면서, 아이는 색깔들을

그림 76.

조합하면 어떤 결과가 나오는지를 두루 실험한다. "빨강과 보라를 나란히 두면 어떻게 될까? 갈색과 파랑은? 갈색과 녹색을 나란히 칠하면? 아, 그렇구나, 딱정벌레가 나오네."(체칠리아). 여기서부터는 색깔이 형체가 된다.

객관적인 관찰이 가능해지면서, 아이의 그림은 자신이 감각적으로 경험한 것을 그대로 옮기는 극적인 표현에서 빠져나온다. 그러고는 새로운 기준에 따라 사물을 정렬하기 시작한다. 이로써 아이는 마음속에 떠오른 내용을 바탕으로 그림을 그리는 능력이 점점 커진다. 사물을 모두 늘어놓는 것에 더하여 그림을 그리는 새로운 요소가 등장한다. 이제 드디어 아이의 그림을 두고 조형적 구성을 논할 수 있게 된다. 지각된 것들은 체계에 따른 자유로운 배치와 반복이 가능한, 마음속의 상상을 그린 그림

그림 77.
여아, 만 5세 10개월

이 된다. 특정한 상황에 연결되어 있는 기억에 의존하던 아이는 이제 자신의 기억 속에 있는 상들을 마음대로 꺼내어 사용할 수 있는 단계로 발전했다. 상상의 영역이 새로이 아이에게 열린 것이다.

이 단계부터 아이는 사람을 그리는 경우에도 자연주의적 상을 기본으로 한다. 그래서 이제부터는 남자와 여자를 구분해서 표현한다. 아이들은 꼼꼼하게 갖춰 입고 제대로 된 신발을 신고 산책을 하거나 원무를 춘다(그림 77). 그림에 등장하는 모든 대상에는 디테일이 살아 있다. 일어난 일은 상세히 전달된다. 춤에 서툰 여자 아이가 넘어진 모습과 함께 다른 아이들은 음악에 맞추어 즐겁게 춤을 춘다.

드디어 아이의 그림에 동물들이 등장하는데, 이 동물들은 우선은 사람의 관점에서 그려진다. 이때 아이가 그리는 동물은 머리와 몸통으로

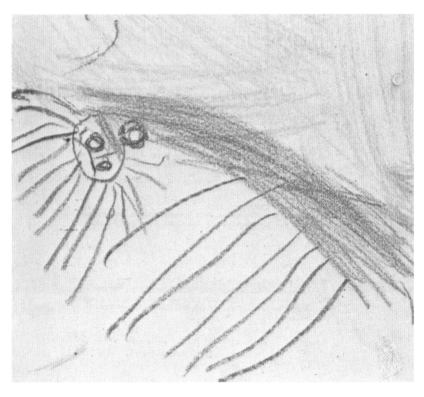

그림 78.
여아, 만 3세 8개월

구성되었던 초기의 사람 형태를 수직 상태에서 수평으로 넘어뜨린 모습이며, 수많은 '발'이 붙는다. 이 다족류를 닮은 것들은 사람이 탈 수도 있는 동물이다. 동물은 이전의 전형적인 모습에서 벗어나 각기 다른 모습을 띤다(그림 78~80).

만 5세 이후에는 말이 그림에서 특별한 역할을 하게 된다. 말은 도시에 사는 탓에 직접 볼 기호가 없는 아이들에게 매혹적인 동물이고, 따라서 꼭 그리고 싶어하는 대상이다. 다비트가 그린 그림 69에서는 '멕시코 모자를 쓴 멕시코 사람'이 말을 타고 있다. 말의 얼굴은 더할 나위 없이 디테일하게 묘사된다. 이빨, 벌름거리는 코, 영리하게 보이는 눈, 예민하게 쫑긋 세운 귀의 특징이 잘 표현되었다. 말의 튼튼한 발은 그림 45, 46에 그려진 사람의 다리와 발을 연상케 한다. 다비트의 말 그림에서도 사지는 아직 자신만의 체험과 자신에게 그림을 그리게 충동하는 힘들을 바

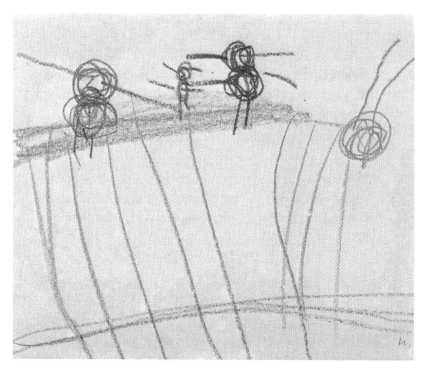

그림 79.
여아, 만 4세 5개월

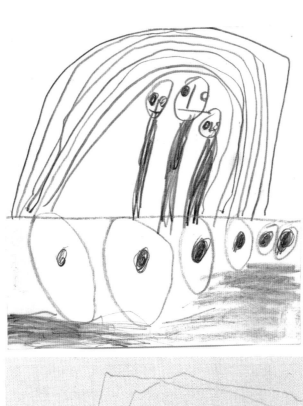

그림 80.
남아, 만 3세 11개월

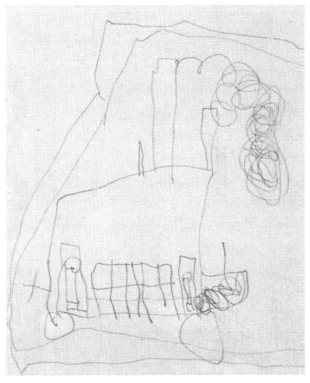

그림 81.
여아, 만 4세 5개월

111

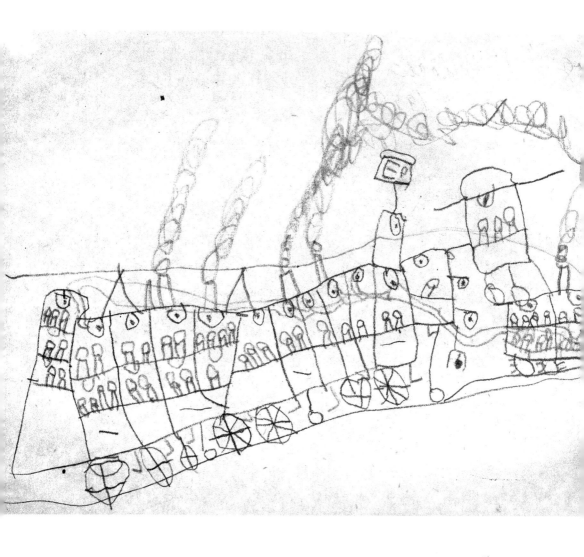

그림 82.
남아, 만 4세 9개월

탕으로 그려졌다. 우리는 이전 단계에 그려진 그림 28의 검정 층에서 이 힘들의 표출을 인상적으로 본 적이 있다.

여기서 이런 질문이 제기될 것이다. 이 시기에 아이들은 자동차, 비행기, 기차 등 기술과 관련된 대상을 어떻게 그리는가? 기술에 매혹되고 오늘날의 교통수단에 관심이 생겼으니 이제는 아이들이 그런 것들을 그리기 시작할 것이라고 믿는다면, 이는 잘못된 생각이다. 좀 더 찬찬히 들여다보면, 자동차, 배, 기차, 비행기 등은 집 그림에 따라오는 부차적인 대상일 뿐이다. 아이들의 그림에서는 바퀴 위에 얹힌 집, 파도 위에 놓인 집, 바퀴의 행렬 위에 실린 여러 채의 집이 오늘날 우리의 기술이 만드는 이동수단들을 대신한다(그림 81, 82).

삽화적 구성의 그림에 색깔들이 더해진다. 이 시기에는 각종 도형에 치중하는 대담한 구성이 우리의 관심을 자극한다. 자주 등장하는 도형은 삼각형이다. 그림 86의 명랑한 아이나 그림 84에서 별이 빛나는 밤하늘 아래 아이가 숨어 있는 천막 모양의 집에서 눈길을 끄는 요소는 삼각형의 날카로운 꼭지점들이다. 이전 시기를 지배하던 직사각형에는 이제 삼각형 지붕이 얹혔다(그림 85).

마르틴이 그린 그림 87은 만 6세 아이들의 전형적인 표현 방식을 보여준다. 마르틴은 아직 학교에 가지 않지만, 형이 전해주는 학교 이야기로부터 교실의 모습을 상상한다. 아이는 자신이 생각하는 학교를 이런 식으로 우리에게 전한다. 그림의 왼쪽 윗부분에서는 학교에 가는 자기 모습을 그렸다. 아이는 전나무로 둘러싸인 학교에 도착했다. 시계는 시간이라는 개념이 이미 아이에게 영향을 미치고 있음을 보여준다! 그런데 시계는 거울에 비쳐 위치가 뒤바뀐 숫자로 잘못된 시간을 나타내고 있다. 교실에는 학생들이 줄줄이 앉아서 앞을 주목하고 있다. 모든 학생들 앞에는 칠판과 지우개가 놓여 있다. 여자 선생님이 칠판 앞에 서서 뭔가를 설명한다. 선생님 머리 위에는 둥근 왕관이 올려져 있다. 학교 가는 길

에서, 아니면 이미 집을 나설 때부터, 별나게 생긴 두 친구가 아이와 동행해서 학교 안으로 숨어들었다. 그 가운데 하나는 귀를 쫑긋 세우고 교실의 가장 뒷줄에 앉은 학생들 사이에 있고, 다른 하나는 칠판 아래에 자리를 잡았다.

마르틴이 자기 마음속에 떠오르는 교실의 모습을 이렇게 세세히 그려냈다면, 마티아스(만 6세)는 하루의 체험을 말로 묘사한다. 마티아스는 한 남자를 보았는데, 그는 알록달록한 색의 옷 때문에 아이의 시선을 끌었다. 그날 저녁에 아이는 이렇게 말한다. "마음만 먹으면 난 지금도 언제든 그 남자를 볼 수 있어. 그러면 그 남자가 내 앞에 서 있으니까."(하터만 1969에서 재인용). 어떤 상을 자유자재로 떠올린다는 것을 이보다 더 정확하게 묘사할 수 있을까?

학교에 갈 수 있을 만큼 성장한 아이는 새로운 의식 단계에 도달했는데, 이 새로운 의식으로 인해 즉흥적인 표현을 이끄는 창조적·구성적인 내적 자극은 감퇴하기 시작한다. 유아들의 그림에 열광하는 사람들에게는 애석한 일이지만, 그림의 표현력은 점점 약해진다. 두 번째 7년 주기에 들어서는 단계에서는 자기 안에서 감지한 생명 작용을 있는 그대로 묘사하는 능력이 사라진다. 처음 일어나는 신체적 외양의 변화와 이갈이에서 우리가 알 수 있는 것은, 지금까지 아이의 신체기관을 만들고 분화시킨 발달은 이제 다른 임무를 맡게 된다는 사실이다("인간학적 주석" 참조).

그림을 그리도록 아이를 자극하는 힘들은 '몸의 형성', 즉 '집 만들기'의 여러 단계를 우리에게 보여주었다. 마치 지진계의 기록처럼 사람이라는 '집'이 우리 눈 앞에 나타나는 것이다. 가장 먼저 운동의 역동성에 이끌려 형성되는 '끄적거리는 단계'가 어렴풋이 자리를 잡는다. '집의 골조'는 이미 만 3세에 생기는 첫 번째 구조 안에 만들어져서, '기둥 사람', 동그라미와 교차선 모양 등으로 나타난다. 그리고 마침내 분화와 완전한

그림 83.
여아, 만 6세
"동물원"

그림 84.
여아, 만 6세

그림 85.
남아, 만 6세 7개월

형성이 이루어진다. 이로써 첫 번째 신체적 외양의 변화가 마무리된다.

사람이라는 집을 짓기 위한 첫 번째 설계도는 아이의 몸 바깥에 있는 듯한 힘들에 의해 그려진 것으로 보인다. 이 힘들은 아이를 매개로 하여 그림 안에 그 흔적을 드러낸다. 우리는 다양한 활동 영역에서 유래한 발달 과정들이 아이의 색연필을 이끄는 것을 보게 된다. 형태가 갖추어진 것, 리드미컬하게 분화된 것, 그리고 의지에 의한 것이 종이 위에 그려진다. 초기, 중기, 후기 등 각 시기마다 중심이 되는 것이 다르다. 다양

그림 86.
여아, 만 6세

한 '작업 차원들'이 각 시기의 형태를 결정한다. 그래서 형성력의 구조들을 묘사하는 하기 위해서는 선을 매개로 하거나("선과 움직임" 참조), 색채라는 요소를 동원해서 작업하거나("선에서 면으로" 참조) 마음속에 떠오른 상의 내용을 삽화적으로 묘사하게 된다("기호 그리기에서 모사하기로" 참조).

"집"은 단계별로 형성된다. 처음 그림을 그리는 아이에게 영향을 미치는 것은 거의 없다. 아이의 '시선'은 온전히 내면만을 향하고 있다. 생명 작용과 유기체 기관의 형성 과정이 그림이 말하려는 것을 결정한다. 중기 단계에서는 벽이 허물어져, 아이의 지향점이 처음으로 외부를 향한다. 문과 창이 열려 빛이 집을 뚫고 비쳐 든다. 빛과 함께 색채가 들어와서 내부 공간에 생기를 불어 넣는다. 후기에는 질서를 부여하는 요소가 외면적인 상상을 기준으로 만들어진다.

그림을 통해서 우리는 아이의 발달을 다양한 변형생성의 과정으로 보는 법을 배운다. 발달이 연속적으로 진행되는 가운데 도약과 지체 현상, 또는 퇴행적인 요소들이 드러난다. 한 아이가 그리는 그림에서 나타나는 발달 단계들을 통합적으로 관찰하면, 아이의 개별성을 이해하는 열쇠를 얻는다. 이해할 수 없던 흔적들이 해독되고, '상형문자'가 읽히게 된다. 아이의 그림은 이렇게 사람이 성장하는 과정에서 남겨지는 발자국을 우리에게 생생하게 보여준다.

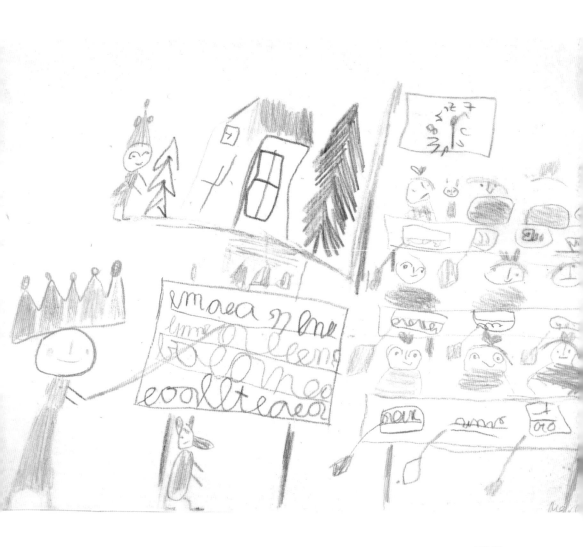

그림 87.
남아, 만 5세 10개월

인간학적 주석

볼프강 샤트

　스페인에서 발견된 동굴 그림은 발견 후 13년이 지난 1902년에 비로소 선사학계로부터 마지막 빙하기의 말기에 만들어진 것으로 공인되었다(H. 퀸 1965). 그로부터 몇 해 뒤인 1910년, 러시아 출신 화가 바실리 칸딘스키가 뮌헨에서 첫 추상화를 그렸다. 인류 역사상 가장 오래된 그림과 최신의 그림이 2만 년의 간격을 두고 서로 만난 것이다. 동시대인들은 크게 혼란스러웠다. 알타미라 동굴 벽화는 발견 초기에 가짜로 여겨졌다. 너무나도 현대적인 느낌을 주는 그림이기 때문이었다. 그렇다면 칸딘스키는 어땠을까? 그의 그림은 여전히 예술이었을까? 사람들은 그렇게 유치하게 보이는 그림을 과연 예술로 여길 수 있었을까? 알타미라와 칸딘스키라는 두 사건을 통해 대중은 대상을 복제하는 데 그치지 않고 예술적 행위 자체의 원천에 이르는 예술 형태를 생각하게 되었다.

　이 두 사건이 일어난 시점들 사이인 1905년, 스웨덴 출신인 엘렌 케이Ellen Key는 막 문을 연 새로운 20세기를 "아동의 세기"라고 선언했다. 같은 시기에 사람들은 아이들의 그림이 예술 작품임을 발견했다. 아이들의 그림은 그 때까지 수천년 동안 전 세계에 걸쳐 사람들 주변에서 날마다 대동소이하게 그려졌지만 눈길을 끌지 못했다. 오늘날 우리는 그림에 관한 이 세 번째 새로운 관점을 대중이 의식하게 되었다고 평가하기 시작했다. 1885년 영국의 에버니저 쿠크Ebenezer Cook가 처음으로 유아 그림을 다루기 시작했지만, 의도적으로 유아 그림에 관심을 가진 사람들이 최초의 전시회를 여는 등의 활동이 이루어진 것은 20세기에 들어선 뒤였다. 같은 시기에 루돌프 슈타이너가 제창한 인지학적 인간학을 통해서 우리는 총체적인 인간 이해를 바탕으로 유아 그림의 해석에

신중하게 다가가기 위한 판단의 바탕과 수련 과정을 얻게 되었다. 이 책의 서문에서 언급한 것처럼, 한스 슈트라우스는 유아의 그림을 이해하는 데는 미학적 판단 기준 - 그것이 어떤 의미든 간에 - 만으로는 충분하지 않다는 사실을 깨달았다. 그지없이 다양한 현대미술은 유아 그림을 예술의 범위에 드는 것으로 인정했으며, 어떤 예술인들은 유아 그림을 칭송하고 진정으로 호평했다. 하지만 아이들은 예술이 되기 위한 일정한 수준을 요구하는 어른들의 미학을 비껴간다. 아이들은 자기 그림을 화랑에 내걸지 않는다. 아이들에게는 그림을 그리는 행위가 전부이지, 이름을 알리는 것은 의미가 없기 때문이다. 도화지 위에 그려지는 것은 아이의 본성이나 영혼인 것이다.

이 점에서 미하엘라 슈트라우스의 책은 생명력 넘치는 답을 제시한다. 그림이 대단히 다양하고 또 그림 하나하나가 명백한 개별성을 나타내는 가운데, 관찰의 대상이 된 수많은 그림들은 신체의 발달과 분명하게 연관되어 있는 시간적인 순서를 잘 보여준다. 여기서는 바로 이 연관성을 좀 더 깊이 추적하기 위해 인간학적 주석을 달아보려는 것이다.

사람은 여러 층으로 구성된 존재다. 하지만 신체와 영혼을 묶어두고 있는 것이 무엇인지 우리는 모른다. 이를 확인하려고 과학적인 분석의 도움을 얻으려고도 한다. 하지만 그런 분석이 아무리 정확하다고 해도, 오늘날 우리는 그 어떤 생화학적인 연구도 영혼에 도달하지 못한다는 사실, 그리고 영혼 내부를 들여다보는 어떤 노력도 사람의 본성이라는 측면을 알게 되지 못한다는 사실만 확인하게 된다. 신체와 영혼의 연결점은 신체적인 영역이나 심리적인 영역 어디에서도 모습을 드러나지 않는다. 그 연결점은 이 두 영역 어디에도 속하지 않는 제3의 영역에서 확인된다. 그것은 무의식적인 생명 활동에서 드러나는데, 이 생명 활동은 우리 안에서 밤과 낮 언제든 잠이 든 상태에서 움직이는 고유한 생리학적 영역에서 이루어진다. 이 연결점이 방법론적으로 불리한 이유는, 깨어 있는 상태의 일상적인 의식으로는 객관적인 외적 관찰이나 주관적인 내적 지각이 불가능하기 때문이다. 생명 활동은 강하면 강할수록 무의식적으로 진행되고, 따라서 우리가 그 연결점을 인지하기란 몹시

어렵기 때문이다.

　그런데 아이는 이 연결점을 그림으로 표현해내며, 아이가 그리는 것을 지배하는 것도 바로 이 연결점이다. 그런 아이의 그림은 방법론적으로 유리하다. 왜냐하면 아이의 그림은 이 연결을 유형적으로나 개별적으로 아무런 의도 없이 우리에게 보여주기 때문이다. 끄적거리고 흩뿌린 그림은 그 시기의 아이가 날마다 성취해야 하는 가장 중요한 활동의 부산물이다. 아이에게 가장 중요한 임무는 성장하는 일, 그리고 단계적으로 자신의 모든 장기가 기능적으로 첫 번째 성숙 상태가 되도록 하는 일이다. 영유아는 영혼적·정신적인 측면에서 무엇보다 자신의 신체를 완성하는 데 몰두한다. 아이는 신체와 영혼을 연결하는 생명의 다리를 짓는다. 아이의 그림에서는 아이 안에서 신체의 형성을 주도하는 것이 가시적인 수준으로 드러난다. 그 그림은 신체기관의 형성이라는 바다로부터, 주체도 객체도 없는 생명 활동의 '무인지대'로부터 해변으로 밀려 올라온 모래와 같다. 우리 어른들은 이미 성장을 완수했으며, 성장을 위한 활동 대신 다른 일에 집중하고 있다. 따라서 지금까지는 그저 보고 감탄할 따름이었던 것을 이제 이해하려면, 지향점을 완전히 바꾸어야 할 것이다.

　초기에 쓴 교육학 관련 글(1907)에서 루돌프 슈타이너는 아이의 신체적 탄생에서는 먼저 실제로 계량할 수 있는 물질의 몸과 엄마의 몸을 잇고 있던 탯줄이 끊어진다고 서술한다. 하지만 아이의 불완전한 신체는 다시 몇 년 동안 태아와 같은 발달 과정을 거친다고 한다. 영혼의 완성과 정신의 독립은 추가적인 몇 차례의 '탄생'이며, 이 몇 차례의 탄생을 통한 사람의 발달은 자연의 다른 어떤 생명체에서는 예를 찾을 수 없이 대략 스무 살이 될 때까지 이어진다는 것이다.

　아이는 예정되어 있는 생명 기능들이 자기 몸 안에 확실하게 준비된 상태에서 탄생을 맞이하지 않는다. 탄생 이후에 생명이 만날 환경 안에서 완성될 준비만 마련된 상태에서 태어나는 것이다. 오늘날의 유전학은 이 사실을 다음과 같이 설명한다. 사람은 자기 몸이 가지게 될 외양의 특징이나 그 어떤 기능이 마련되어 있지 않은 채, 오로지 유형적인 표준들만 가지고 태어난다. 그리고 이 표준에 반응하여 환경이 그 사

람에게 특별한 형상과 기능을 완성시킨다. 다시 말해서 유전되는 것은 오로지 "반응의 표준들"이다(A. 퀸 1986). 결국 유전이란 환경을 특정한 방법으로 수용할 준비를 물려받는 것이다. 예를 들어 사람은 건강이라는 특징을 물려받는 게 아니라, 건강에 도움이 되는 것이 주어질 때 이를 수용해서 자신의 건강을 증진할 수 있는 준비 상태를 물려받는다. 이렇게 보면, 태중에 있을 때와 마찬가지로 영유아기의 발달에서 중요한 것은 적절한 생활 환경이 주어질 때 이전보다 더 건강하게 성장하는 일이다. 아이는 취학 연령이 되어서야 비로소 건강이라는 면에서 충분히 성숙한다. 이와 함께 신체기관들의 기초 작용이 안정되고, 이때의 건강 상태가 어느 정도는 평생 이어진다. 제대로 된 취학 연령이란 바로 이 상태에 도달한 때를 가리킨다. 이 상태가 되면 또 한 번 생물학적 의존 상태를 벗어나게 되고, 이것이 바로 두 번째 탄생이다. 이런 뜻에서 슈타이너는 자유롭게 된 이 두 번째의 보이지 않는 몸, 생명체 또는 에테르체를 이야기한다. 아이의 건강을 주도하는 이 생명체가 태아기와 유사하게 발달해 가는 과정이 영유아기 발달의 본질인 셈이다.

첫 7년 주기 동안 이루어지는 좀 더 섬세한 두 번째 태아 발달이 제대로 진행되지 않을 때 우리는 생명체의 손상을 만나게 되는데, 예를 들어 심한 시설증후군이 그것이다. 시설증후군은 완전한 회복이 불가능한 심한 발달지체를 초래하는데, 이는 어린이집, 보육원과 치료시설 (시설증후군이라는 이름이 붙은 이유이다)의 위생적인 관리에도 불구하고 나타난다. 시설증후군이 생기는 것은 담당자의 잦은 변동으로 인해 아이가 지속적인 내면적 애착을 형성할 수 없기 때문이다. 특히 생후 첫 3년 동안 엄마 또는 그에 유사한 신뢰관계를 맺을 수 있는 인물이 없는 경우에는, 신체적으로 제대로 된 돌봄을 받아도 아이 안에서 생명을 유지하는 조직이 손상된다(슈말로어 1988).

첫 7년 주기 동안 아이가 하는 말, 특히 이 시기에 아이가 그린 그림들은 이 두 번째 태아 발달이 어떻게 진행되고 있는지를 담은 자전적 기록이다. 그렇다면 이 시기의 아이들이 가장 많이 그리는 것은 무엇일까? 그것은 '머리 사람', '소용돌이 사다리', '빗자루 모양의 손' 등이다. 이 시기의 아이는 집을 그릴 때도 창문을 자신의 눈처럼 그린다. 결국

그 집은 아이 자신의 몸인 것이다. 사람, 아이 자신, 아이가 몸으로 하는 행동, 달리 말하면 몸의 안팎에 속해 있는 아이의 상태 등은 양적인 면에서 다른 모든 것을 뛰어넘는 주제가 된다(피쿠나스 1961).

아이가 태어나 보내는 첫 시기에 대해 가장 잘 알도록 해주는 것은 아이 자신의 유기체에서 우러나와 끄적거리고 긋고 색을 칠하면서 그린 그림들이다. 이 그림들은 눈에 보이지 않는 고유한 활동을 우리에게 전한다. 우리가 아이를 공감하고 따라가면, 우리가 모르고 던지는 질문에 대해 아이는 무의식적으로 자신의 그림에서 표현하는 것으로 대답할 것이다. 아이에게는 하루하루의 생활이 그림으로 그려내기에 충분하도록 의미심장하다. 이 그림은 무슨 이야기를 하고, 또 저 그림은 무슨 다른 이야기를 할까?

아이가 그리는 최초의 그림은 원초적 소용돌이인데, 이것은 작은 손을 원 모양으로 움직이게 하는 근육 운동으로부터 자유롭게 흘러 나오듯 만들어진다. 그리고 이것은 살아 있는 움직임의 흔적이다. 그네 타듯 좌우로 흔들리는 손 운동이 추처럼 흔들리는 궤적을 그린다(그림 11, 12). 이 단계에서도 우리의 단순한 상상력은 아이의 그림을 이해하기에 부족하다. 관절의 완성 정도, 그리고 팔과 손의 근육이 성숙하는 정도는 아이의 형상적인 특징이 만들어지는 데 한 몫 거들지만, 결코 그 형상적 특징의 원인은 아니다. 만약 그런 것들이 형상적 특징이 만들어지는 원인이라면, 우리는 신체기관의 작용에 대해서도 마찬가지로 원인이 무엇인지 물을 것이기 때문이다. 그리고 여기서도 우리는 우리 눈 앞에 나타나는 그림과 똑같은 방식으로 신체기관을 형성하는 생명 활동을 만나게 된다. 그림과 신체기관은 같은 과정에 의해 만들어지는 것이다. 그것이 어떤 과정인지 우리는 아이의 그림으로 알게 된다. 이 모든 것은 아주 빨리 진행되며, 일단 일어나고 나면 무관심하게 지나쳐버린다. 정체를 알 수 없는 힘 한 자락이 아이의 몸을 관통하여 흐른다. 생후 두 번째와 세 번째 해가 지나는 동안 다양한 변화가 등장하여 인상적인 형태들로 그려지지만, 여기서는 이 부분은 언급하지 않도록 한다.

결정적으로 중요한 시기는 세 번째 해의 중반이나 마무리 부분이다. 이 어린 사람이 숨을 깊이 몰아 쉬며 탁자 앞에 서서 종이 위에 서툰 솜

씨로 동그라미를 그리기 시작하는 모습을 다시 한 번 떠올려보자. 아이는 자기가 할 수 있는 한 최대한 집중해서 고르지 않은 선을 그어 나간다. 그리고 선의 한 쪽 끝을 다른 끝에 연결하여 동그라미를 완성하려고 애쓴다. 그리고는 아이가 내쉬는 큰 숨소리가 뭔가 대단히 만족스러운 일을 해냈음을 알린다. 아이는 '우연히'가 아니라 의도적인 노력을 통해서 무한히 넓은 세상에서 한 조각 닫힌 공간을 만들어낸 것이다. 다시 한 번, 그리고 계속 되풀이해서 아이는 이 행위를 통해서 뭔가를 확인하려 한다. 때로는 뭔가를 표현해야 한다는 압력이 강해서, 며칠 동안 수많은 종이를 선으로 채우기도 한다. 이때는 처음으로 의미심장하게 '나'를 선언하는 순간이다. 아이는 자신이 하나 밖에 없는 고유한 존재로 세상을 마주하고 있음을 발견한다. 아이는 이미 이전부터 정신적으로 '나라는 본질'로 존재하지만, 이런 사실에 대한 의식은 이때 비로소 생긴다.

아이의 의식이 여기에 도달하는 것은 대뇌의 성숙, 특히 대뇌피질 신경섬유의 수초(미엘린) 형성과 함께 이루어진다(비제너 1964). 여기에 더하여 두개골의 열린 부분 가운데 중요한 지점들이 닫힌다. 생후 첫해의 말미에는 대천문이 완전히 닫힌다. 생후 2년 반에서 3년 사이에는 전두골 두 개가 합쳐지면서(수투라 프론탈리스sutura frontalis) 이마뼈가 하나로 되어, 뢴트겐 촬영으로도 봉합선은 보이지 않는다(슈타르크 1955). 이런 과정을 거쳐 뇌의 안팎을 나누는 벽이 완성된다. 두개골이 우주를 향해 열려 있는 동안 아이의 의식은, 자기를 보호한다고 여기는 주변 세계의 모든 것과 자신을 동일시한다. 이 상태에서 우리는 그 의식이 아이의 작은 몸 안에 있다기보다는 아이를 둘러싸고 있는 것으로 체험한다. 그런데 두 이마뼈가 합쳐진 뒤에는 아이의 의식이 두뇌를 가두는 이마뼈 안쪽으로 물러난다. 이와 함께 아이의 첫 반항기가 시작된다. 두개골이 닫히는 것은 아이가 원하고 그림으로 표현하는 가운데 얻은 결과이기도 하다. 선의 양쪽 끝이 만나는 동그라미를 종이 위에 그린 아이는 자신의 행동에 이런 설명을 붙인다. "내가 이걸 닫았어."

가운데가 빈 도형과 나선형은 동그라미 또는 교차선 모양과 마찬가지로 아이의 내면에서 새롭게 벌어지는 비밀스러운 일을 그려내고 보

완하는 도구가 된다. 이어지는 시기에는 직선을 더 많이 사용한다. 만 3세에서 만 6세가 되기 전까지 직선은 대칭축을 표현하는 데 사용되는 경우가 잦아진다. 그림의 모티브는 정사각형과 직사각형으로 복잡해지고, 같거나 비슷한 도형을 리듬 있게 연속해서 그리게 된다. 탑 그림도 등장하는데, 그것은 사다리나 계단일 수도 있다. 아이는 자기 척추의 기능이 성숙되는 것을 그림으로 표현는데, 작은 추골이 쌓여 만들어진 척추 기둥을 축으로 하여 신경절, 혈관, 근육, 갈비뼈 등이 대칭을 이루는 모양을 그린다.

생리학적으로 만 3세가 될 때까지 아이의 호흡 방식에서 우위에 있던 복식호흡은 흉식호흡, 정확히 말하면 늑골호흡으로 대체된다. 둥근 통 모양인 아기의 흉곽은 앞쪽이 납작해지면서 좌우로 길어진다(라우버와 콥슈 2003). 척추뼈 고리의 골질이 용해되어 척추뼈는 몸통과 합쳐지고, 이로써 골격에서 가장 리듬화한 부분인 척추가 최종적인 형태를 이루게 된다. 영유아기의 중기 내내 이렇게 리듬체계와 관련된 신체기관들이 성숙하게 된다.

아이는 놀이 중에서 그네타기나 원 모양을 만들어 행하는 놀이, 그리고 반복이 요구되는 후렴 있는 노래와 옛날이야기를 이전보다 더 원하고 또 즐긴다. 아이는 매일 또는 매주 겪는 일, 그리고 해마다 돌아오는 절기에서 경험하는 것들을 최대한 변화 없이 '의례'처럼 치르려 하는데, 이런 규칙성은 아이가 생물학적 리듬이라고도 할 수 있는 자기 '내면의 시계'를 완성하고 안정화하기 위해 시간의 기준을 찾고 있다는 사실을 보여준다. 일생에 걸친 자율신경의 건강뿐 아니라 신체와 영혼을 연결하는 또 다른 부분의 건강 능력을 위해서도 이 내면의 시계를 완성하는 일은 중요하기 때문이다. 과거에도 그랬고 지금도 그렇거니와 미래에도 그럴 것이라고 내가 확신하는 것처럼, 바로 이런 기대가 채워지면 아이는 근원적 신뢰가 생기고 정신적으로 건강해진다. 만 2세 6개월에서 만 5세 사이에 그린 영유아의 그림들은 몸의 리듬 체계와 연관된 건강 체계의 성숙을 말해준다.

이 시기, 특히 만 4세에는 '머리에 발이 붙은 사람'이 등장하는데, 이 머리에서 다수의 긴 더듬이들이 나와 이제는 '환경'이라고 불리게 된 모든 것들과 접촉한다. 확실히 이 안테나들은 단순한 머리칼이 아니라 아이가 잘 사용할 수 있는 수단인 그림으로 생명의 상태를 알리는 도구가 되었다. 이 점에 대해서 이야기를 좀 더 이어가려고 한다.

오늘날에는 누구나 아는 지식이 되었지만, 사람은 오감만이 아니라 온감, 냉감을 느끼는 기관도 있고, 속귀에는 중력과 움직임을 지각하는 기관도 있다. 대부분의 기관에 있는 신경은 우리 자신의 건강상태를 지각하여 알려준다. 통증이나 신체적인 쾌적감, 허기, 포만감, 피로, 원기 등을 우리에게 전달하는 것이다. 루돌프 슈타이너는 이 마지막 감각들을 묶어 '생명 감각'이라고 불렀다. 어린 아이를 관찰해보면, 아이는 자신의 생명 감각과 연관된 또 하나의 상황을 겪는다는 사실을 알 수 있다. 통증을 느낄 때 영아는 통증을 일으키는 부위가 어딘지 제대로 지정하지 못하는 경우가 흔하다. 무릎을 다쳤는데 배가 아프다고 말한다. 부모가 다시 어디가 아프냐고 물어보면, 아이는 바깥에 있는 철조망을 가리킨다. 아이는 자기 몸의 어느 부위보다 주변에 있는 사물의 위치를 더 잘 찾아낸다. 유독 아이의 생명 감각은 주변에 살아있는 것을 향해 열려 있다. 어른이 된 뒤에는 자신이 만 4세 무렵 꿈꾸듯 돌아다니며 체험했던 것을 기억해내기가 쉽지 않다. 정원에 있는 구스베리 울타리, 나무에서 햇밤들이 떨어지기 시작하는 가을날 이른 아침의 신선한 공기, 도로, 가까운 숲 언저리 등, 어릴 때는 일상을 채우는 것들이나 생활과 동떨어진 것들을 훨씬 섬세하게 감지한다.

학교에 갈 나이가 되면 생명 감각은 지각의 방향을 바꾸어 자기 신체 쪽을 향하게 된다. 이 방향 전환은 사춘기와 함께 마무리된다. 우리 성인이 아이로 돌아간다면, 우리는 아이들의 냉정함과 무미건조함에 놀라고 실망할 수도 있다. 생명 감각이 오로지 자신의 생명 작용을 향하게 되면, 주변 세계는 우리에게 생명력을 잃어버린다. 그렇게 되는 것은 주변 세계 때문이 아니라 우리의 감각 조직이 변하기 때문이다. 하지만 어린 아이의 경우 어느 감각 영역이 자극을 받으면 그 자극의 영향이 다른 여러 감각 영역에 공유될 수 있다. 다시 말해 아이는 주변 환경의 상

황을 심리적으로 자기 몸보다 훨씬 강하게 사실로 느낀다. 확실히 이 연령대의 아이는 모방하는 존재이며, 그래서 안테나가 잔뜩 달린 '머리에 발이 붙은 사람'을 그린다(그림 57~61).

만 5세 초반 여아의 그림(그림 62)은 꼬마의 복부에 '운전대'같은 모양을 그려 넣어 우리를 놀라게 한다. 이전에는 전신을 드러냈던 꼬마는 이제 몸의 일부분이 사라졌다. 아이가 드디어 신체에 눈을 돌리게 된 것이다. 아이는 복강 상부의 자율신경계 부분인 복강신경을 표현하려고 이바퀴를 그렸을 가능성이 높다. 자율신경계를 구성하는 모든 부분은 우리의 의식과는 무관하게 움직이는 기관들, 다시 말해서 우리가 마음대로 움직이지 못하는 기관들을 관장하는데, 복부에 있는 기관 대부분이 그렇다. 이 자율신경체계는 우리 영혼의 의식에 종속되어 있는 신경체계와 해부학적으로 다음 두 가지 점에서 다르다. 신경은 촘촘하지 않게 연결된 망상조직(Plexus)으로 이루어져, 분명한 중심이 만들어져 있지 않다. 이와는 반대로 척수, 특히 뇌에는 신경조직이 엄청나게 밀집해 있는데, 자율신경계와 구별하여 '체성신경계' 또는 '중추신경계'로 부른다.

자율신경계의 또 다른 특징은 신경섬유다발이 지방성 조직층으로 감싸여 있지 않다는 것이다. 조직층으로 싸여 있지 않은 신경섬유는 기본적으로 의식과는 상관없이 움직이고, 반대로 우리가 깨어 있는 상태에서 갖는 의식의 바탕은 조직층으로 둘러싸인 신경이다. 기관들 사이의 조정과 생명 질서를 관장하는 구조의 형성을 통해서, 자율신경계의 영역에서는 언제나 깊이 잠든 상태에서 '회복과 성장' 과정이 작동한다. 우리는 중추신경계의 도움으로도 질서를 만들 수 있다. 하지만 이는 '의식의 질서'로, 완전히 다른 종류의 질서이다.

여기서 알아야 할 것은, 이 중추신경계도 처음에는 조직층 없이 만들어진다는 사실이다. 결국 내적 힘이 처음에는 우리 몸 전체를 위해서 잠자고 있다가, 나중에 자율신경계만 잠자는 상태가 되는 것이다. 그렇게 될 때까지는 중추신경계가 성장을 위해 엄청난 능력을 발휘한다. 즉, 기능적인 면에서 보면 중추신경은 먼저 태아기와 영아기에는 자율적으로 움직이는 신진대사의 중심이 된다. 그리고 시간이 흐르면서 몸통, 특히 복강에 있는 기관들이 자율적으로 움직이는 기능을 넘겨받는다.

질문할 점은 여전히 넘쳐나지만, 오늘날까지 영유아기의 생명체 발달에 대해 정확히 알려진 것은 많지 않다. 우선은 병을 앓는 아이의 문제가 더 많이 연구되고 있다는 사실은 이해할 수 있다. 그래서 영유아의 질병을 다루는 '소아 의학'은 이미 크게 발달했지만, 건강한 영유아 발달을 연구하는 '소아학'은 이제 겨우 시작 단계에 있다. 그래도 신경체계에 대한 근래의 연구는 아이의 생명체 발달과 예술 활동 사이의 연관관계를 묻는 우리의 질문에 어느 정도 도움을 주고 있다. 슈타이너의 제안(1919, 1925)을 바탕으로, 1971년에 로엔J. W. Rohen은 신경에 관한 종래의 이분법 대신에 뇌(감각수용계), 척수(감각운동계), 내장신경계(자율운동계)라는 삼분법을 택할 경우 신경조직의 형성 방식과 형태와 기능을 더 잘 알게 될 것임을 보여주었다. 우리는 이 세 가지 신경 영역이 각각 시차를 두고 차례대로 성숙한다는 사실을 확인할 수 있었다. 생후 세 번째 해에는 뇌의 성숙이 두드러지는 단계에 도달한다. 세 번째와 다섯 번째 생일 사이에 이루어지는 생체 리듬의 안정과 감각 운동 체계의 안정은 척수 기능의 성숙을 말해준다. 이때부터 비로소 자율신경기능이 복강신경체계로 넘어간다. 만 5세 이후에는 복강신경계가 중추신경계에서 독립하는데, 이런 변화는 아이들의 그림을 통해서 점점 더 자주 표출된다. 복강신경계가 스스로 '운전대를 잡는' 시기인 것이다.

유아 그림의 이해에 중요한 또 한 가지는 생명체 발달의 전 과정에서 드러나는 '공간적·시간적 발달 양상'을 들여다보는 것이다. 이를 위해서 우리는 긴 시간을 되돌아가서 태아의 물질체 발달에 주목한다. 이때 눈에 띄는 것은 '비동시성', 즉 태아의 발달이 확실한 시차를 두고 이루어진다는 사실이다. 태아 6주차에는 중추신경계의 발달이 다른 기관들의 발달보다 훨씬 앞선다. 이 시기에 뇌는 머리의 대부분을 차지할 뿐 아니라, 전체 몸통과 비슷한 크기이다. 척수는 짧아서, 그 끝이 허리와 골반 부위에 이르지 못한 채 뾰족한 모양이다. 그런데 이 척수의 뾰족한 끝은 동물의 꼬리와는 관계가 없다. 동물의 꼬리는 장래 골반이 될 부분에서 만들어지기 때문이다(블레히슈미트 1968). 태아 12주차에는 흉곽이 크게 발달한다. 이 시기에 흉곽은 머리 크기에 근접할 정도로 커지는 반면, 하체는 여전히 아주 작은 상태이다. 이 다음 시기부터 복강의 기

관들과 사지가 머리와 흉곽에 비교할 만한 크기로 자라기 시작한다.

탄생부터 만 7세까지 생명체의 '잉태기간'은 겉으로는 드러나지 않지만, 더 잘 관찰해 보면 여기서도 같은 '비동시성'이 목격된다. 만 3세까지 기능의 성숙은 먼저 머리에서 이루어지고, 그런 다음에는 만 5세까지는 주로 상체에서 나타난다. 마지막으로 신진대사와 사지 영역에서 동등한 정도의 기능 성숙이 이루어진다. 이 성숙은 물질대사와 근육활동이 일어나는 모든 기관에 영향을 미치는데, 특히 몸통의 아랫부분을 지배하게 된다(슈타이너 1921).

이렇게 사지 부분의 발달은 영유아기에 지체 현상을 보이다가 만 6세에 시작하여 만 7세에 빨라져 다른 기관의 발달을 따라잡는다. 이 시기에 성장은 먼저 발과 손에서 시작한 뒤, 곧 팔과 다리로 이어진다. 몸의 형태도 눈에 띄게 달라진다. 유아의 특징인 볼록한 배가 사라지면서, 처음으로 허리의 굴곡이 나타난다. 신진대사가 활발해지면서 지방층이 줄어들고, 근육과 관절이 눈에 보일 정도로 두드러진다. 신체는 전반적으로 이전보다 날씬해진다. 흉곽의 아래쪽에 보이던 둔각의 윤곽선은 이제 예각을 이루고, 목은 길쭉하고 힘있게 변한다. 몸에서 이런 변화 과정이 진행됨에 따라, 얼굴 모습도 바뀐다. 둥근 이마는 평평해져서, 옆에서 보아도 더 이상 볼록하지 않다. 얼굴에서는 입 부위가 현저하게 성장하며 턱뼈에 영구치가 들어설 공간이 마련되기 때문에 턱 윤곽이 나타난다. 유아기의 이 마지막 시기에 아이는 물질과 외양의 변화를 통해 새로운 형태의 사람이 된다(외양의 첫 번째 변화, 첼러 1964).

아이는 자기 나이에 벌어지는 이 과정도 스냅사진처럼 그림에 담는다. 대부분 아이들은 이전의 '머리에 발이 붙은 사람'에 목과 몸통을 넣는다. 그리고 이 '몸통에 발이 붙은 사람'은 많은 경우 다리, 발, 팔, 손이 길고 손가락이 엄청나게 크다. 문과 창문이 여러 개 있고 지붕과 굴뚝이 있는 집에서 사람들이 밖을 내다보거나 사람들의 모습이 투명하게 보이는 그림은 이렇게 달라진 자기 몸을 체험한 데서 나온 것이다. 아이는 점점 더 '조그만 집에서 나오기'보다 집 안으로 들어가서 바깥을 내다보기를 택한다. 이와 함께 아이는 자신이 혼자가 아님을 표현하는 그림을 더 자주 그린다. 그런 그림이 이어져 '그림 이야기'가 만들어진다. 아이

의 그림은 점점 어떤 장면을 담고 있게 된다. 이때부터 아이가 색채 자체의 용도를 발견한다는 사실은 대단히 흥미롭다. 지금까지 오로지 그림을 바탕과 구별하려는 부분에 사용하는 경우가 대부분이었던 색채를 색채 자체에 끌려 사용하기 시작한 것이다. 짐작컨대 아이가 자기 내면에서 느끼는 색채의 온기가 바깥으로 비쳐 나오는 것이다.

또한 그림의 윤곽선이 날카로워진다. 선은 더 이상 움직임의 흔적이 아니라 아이의 내면과 외부 세계를 가르는 경계를 표현한다. 몸이 위로 늘씬하게 성장하면서 만들어진 윤곽은 자신의 실존과 연관된 체험의 바탕이 되어, 이제 아이가 좋아하고 자주 그리는 '삼각형 사람'으로 나타난다. 이것은 몸에 안정적인 자세를 부여하고 특정한 부분을 과장하는 그림이다. 날카로운 모서리들이 많아지는데, 이 모서리들은 뭔가를 바깥으로 발산하기보다는 안으로 받아들이는 느낌을 준다. 이 나이의 아이가 그린 그림을 지배하는 것은 이런 삼각형이다(그림 84~86 참조).

그림 87은 만 6세에서 만 7세의 끝에 해당하는 유아기 말미가 되면 자주 관찰되는 것처럼 아이들의 그림 작업이 줄어든다는 사실을 보여준다. 이 그림에서는 이전 시기의 활기 넘치는 신선함이 조금 줄어들었다. 아이는 자신을 둘러싼 세계 안에서 이전처럼 활동하는 사람이 아니라 그 주변 세계를 지각하는 관찰자의 위치에 선다. 아이는 어쩐지 주변 세계에 무관심한 듯하다. 아이의 생명체 발달을 잘 모르는 심리학자들은 이렇게 달라진 그림을 보고는 유아 현장과 가정에서 자극이 부족해서 그렇다고 진단했다. 하지만 변화의 원인은 다른 데 있었고, 또 일어날 수밖에 없는 변화였다. 즉, 아이는 아주 힘겹게 내적 작업을 하는 중이다. 아이는 외양을 급격히 바꾸는 일에 몰두하고 있다. 이 작업은 물질적인 조건만 주어지면 자동적으로 이루어지는 일이 아니다. 그것은 우리 눈에도 보일 정도로 힘의 소비가 큰 작업이며, 판타지의 생성에 쓰였던 힘을 빼내어 다른 용도로 쓰기 때문에 이런 변화가 일어나는 것임을 관찰할 수 있다.

외양의 첫 번째 변화와 이같이 준비가 이루어지는 때는 불안정한 시기이다. 심지어 힘차게 움직이는 놀이도 줄어든다. 심장박동은 때때로

리듬을 잃어버리는데(부정호흡까지), 이런 현상은 외양의 두 번째 변화기인 사춘기에 다시 생긴다(비제너 1964). 심리적인 이상 상태는 더욱 자주 관찰된다(파블로프 1950). 이 시기에는 한때 감염의 빈도가 늘어나기도 한다. 아이의 부조화 상태는 새로운 영역으로 가는 통로인 것이다. 미술 작업은 휴지기에 든 것으로 보이지만, 생명체와 관련된 생명 과정의 기능적 성숙은 멈추지 않는다. 이 시기의 기능적 성숙을 통해 아이는 자기 자신의 '태아기'에 종지부를 찍어야 한다. 바로 이 과정을 통해 아이에게는 일종의 도약대가 마련되는데, 이 도약대를 통해 아이는 새로운 종류의 학습 능력과 판타지 요소와 놀이가 기다리는 아동기의 한가운데로 뛰어들게 된다. 그러므로 이 시기의 몸에 맞지 않는 것, 예를 들어 유아에게 맞도록 구성되었다면서 학교 공부 같은 것을 강요하면, 아이는 생명에 긴요한 안정감, 즉 삶에 대한 무의식적인 신뢰를 일생 동안 확보하지 못할 수도 있다.

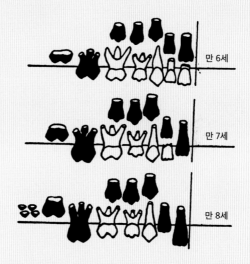

그림 88.
학교에 갈 나이가 될 때 오른쪽 윗니의 발달. 수직선은 윗니의 중심선, 수평선은 잇몸선이다. 흰색은 젖니, 검정색은 영구치.
만 6세 아이에게서 진행되는 이갈이의 눈에 띄는 시작은 새로운 어금니가 잇몸을 뚫고 나오는 것이다. 만 7세에는 첫 앞니를 간다. 그런데 오늘날에는 이 순서가 바뀌는 경우가 늘고 있다. 만 8세에는 마지막 어금니(사랑니)의 네 귀퉁이에서 석회화가 시작된다. 만 7세에 진행되는 영구치의 발달 상태를 주목하기 바란다.

그림 88에서 보듯이 만 7세 유아는 젖니와 영구치의 모든 치관이 완

성되어 있다. 사랑니만이 불완전하여 예외적으로 나중에 치관이 생긴다. 영구치는 잇몸 아래에 대기해 있는데, 만 3~5세 기간에는 잇몸 뒤에서 이 영구치의 가장 강한 바깥층인 법랑질 부분이 형성된다. 학교에 갈 나이가 된 아이에게는 이것이 사랑니의 경우를 제외하면 몸에서 가장 딱딱한 부분을 만들어내는 과정이다. 치근만은 덜 딱딱한 치골에 붙는다. 지금까지 언급한 세 가지 기능 체계의 신체적 분화를 완성하고 각 기능을 안정시키는 작업이 더 이상 필요하지 않게 되면, 이로써 자유롭게 된 힘의 여유분이 학습능력을 위해 사용될 수 있는 상태가 된다. 아이 스스로 체험한 상상력, 기억력, 판타지 능력, 지적 능력이 자유롭게 펼쳐진다. 이로써 아이는 학교에 갈 준비가 되었다.

지금까지 성장하고 신체적으로 성숙하는 데 필요했던 생명체의 힘으로 아이는 지속적으로 끄적거리고 다양한 그림을 그려왔다. 이제부터 아이는 부분적으로 몸의 발달에서 풀려난 성장의 힘으로 놀고 공부하는 가운데 배우게 된다.

참고문헌

Aeppli, Willi: Sinnesorganismus, Sinnespflege, Sinnesverlust. 5. Auflage, Stuttgart 1996. (빌리 애플리, 감각기관, 감각보호, 감각상실)

Blechschmidt, Erich: Vom Ei zum Embryo. Stuttgart 1968. (블레히슈미트, 난자에서 태아로)
Britsch, Gustav: Theorie der bildenden Kunst. Hrg. von Egon Kornmann, München 1926. (브리치, 조형예술이론)

Cooke, Ebenezer: Art Teaching and Child Nature. In: Journal of Education. London 1885. (쿠크, 예술교육과 아이의 본성)

Geiger, Rudolf: Mit Märchen im Gespräch. Stuttgart 1972. (가이거, 동화로 대화하기)

Giedion, S.: Die Entstehung der Kunst. Köln 1964. (기디온, 예술의 탄생)

Gollwitzer, Gerhard: Schule des Sehens. Ravensburg 1960. (골비처, 시각의 학교)

Grözinger, Wolfgang: Kinder kritzeln, zeichnen, malen. München 1952. (그뢰칭어, 아이들은 끄적거리고 그리고 칠한다)

Hartlaub, G. F.: Der Genius im Kinde. Breslau 1930. (하르트라우프, 아이 안의 천재)

Heymann, Karl: Kind und Kunst. Zeitschrift Psychologische Praxis, Heft 10. Basel 1951. (하이만, 아이와 예술)

Key, Ellen: Das Jahrhundert des Kindes. Berlin 1902. (엘렌 케이, 아동의 세기)

Kienzle, Richard: Das bildhafte Gestalten. Esslingen 1932. (킨츨레, 눈에 보이는 형성)

König, Karl: Die ersten drei Jahre des Kindes. II. Auflage, Stuttgart 2003. (쾨니히, 첫 3년 동안의 아이 발달)

Koch, Karl: Der Baumtest. Bern/Stuttgart 1967. (코흐, 나무 실험)

Koch, Rudolf: Das Zeichenbuch. Leipzig 1936. (코흐, 기호의 책)

Kreßler, Erika: Die kindliche Entwicklung im ersten Jahrsiebt und ihre Ausdrucksformen beim gesunden und behinderten Kind. In: Menschenschule, Jg. 50, Heft 4. Basel 1976. (크레슬러, 첫 7년 주기 동안의 아이의 발달, 그리고 건강한 아이와 장애 있는 아이의 표현 방식)

Kühn, Alfred: Grundriss der Vererbungslehre. 9. Auflage, Heidelberg 1986. (A. 퀸, 유전학 개요)
Kühn, Herbert: Eiszeitkunst, die Geschichte ihrer Erforschung. Göttingen 1965. (H. 퀸, 빙하기 예술 연구의 역사)

Lenz, Friedel: Bildsprache der Märchen. 8. Auflage, Stuttgart 1997. (렌츠, 동화의 그림 언어)

Lusseyrang, Jacques: Blindheit, ein neues Sehen der Welt. In: Ein neues Sehen der Welt, 3. Auflage, Stuttgart 2002. (뤼세랑, 세계를 새로 보게 하는 실명)

Meyer, Rudolf: Die Weisheit der deutschen Märchen. 8. Auflage, Stuttgart 1981. (마이어, 독일 동화의 지혜)

Meyers, Hans: Die Welt der kindlichen Bildnerei. Witten 1957. (마이어스, 유아 그림의 세계)

Morris, Desmond: Der malende Affe. dtv 1968. (모리스, 그림 그리는 원숭이)

Pavloff, Th.: Über das gehäufte Auftreten psychisher Auffälligkeiten in der Zeit des ersten Gestaltwandels beim Kinde. In: Kinderärztliche Praxis. Jg. 18, Heft 7/8(1950). (파블로프, 아이 외양의 첫 변화 시기에 빈번히 나타나는 심리적 특이점들)

Pikunas, J. und Carberry, H.: Standardization of the graphoscopic scale: the content of children's drawing. In: Journal of din. Psychology. Vol. 17(1961). (피쿠나스와 카베리, 유아 그림의 확대율 표준화)

Rauber, A. und Kopsch, Fr.: Lehrbuch und Atlas der Anatomie, Bd. I. 3., überarbeitete Auflage, Stuttgart 2003 (라우버와 콥슈, 해부학 교과서와 도해)

Rohen. Johannes W.: Funktionelle Neuroanatomie. Lehrbuch und Atlas. 6., neuarbeitete und erweiterte Auflage, Stuttgart und New York 2001. (로엔, 기능적 신경해부학, 교과서와 도해)

Schad, Wolfgang: Das Kind im Sog der Zivilisation. In: Die Kommenden, 27. Jg., Nr. 2. Freiburg 1973. nachgedruckt in: W. Schad, Erziehung ist Kunst. Pädagogik aus Anthroposophie, Stuttgart 1991. (샤트, 문명의 소용돌이 속에 선 아이)

Schmalohr, Emil: Frühe Mutterentbehrung bei Mensch und Tier. Entwicklungspsychologische Studie zur Psychohygiene der frühen Kindheit. München/Basel 1988. (슈말로어, 엄마 없이 영유아기를 보낸 사람과 동물)

Schuchhardt, Wolfgang: Das kindliche Zeichnen. In: Erziehungskunst, Jg. 21, Heft 4. Stuttgart 19. (슈흐하르트, 유아 그림)

Schwenk, Theodor: Das sensible Chaos. 10. Auflage, Stuttgart 2003. (슈벵크, 섬세한 카오스)

Sembdner, Helmut: Hanns Strauss als Interpret kindlicher Zeichenkunst. In: Erziehungskunst, Jg. 16. Heft 5/6. Stuttgart 1952. (젬트너, 유아 그림예술의 해석자 한스 슈트라우스)

Starck, D.: Embryologie. S. 570. Stuttgart. (슈타르크, 태아학)

Steiner, Rudolf: Allgemeine Menschenkunde als Grundlage der Erziehung. 2. Vortrag(22. 8. 1919), GA 293, Dornach 1973. (루돌프 슈타이너, 교육의 기초를 위한 일반인간학)

 Die gesunde Entwicklung des Leiblich-Physischen als Grundlage der der freien Entfaltung des Seelisch-Geistigen. 7. Vortrag(29. 12. 1921), GA 303, Dornach 1969. (영혼과 정신의 자유로운 발달의 토대가 되는 건강한 신체적-물질적 발달)

 Die Erziehung des Kindes vom Gesichtspunkt der Geisteswissenschaft, aus GA 34; Allgemeine Menschenkunde. GA 293; Die geistige Führung des Menschen und der Menschheit. GA 15. (정신과학의 관점에서 본 아동 교육)

 Eine okkulte Psychologie, GA 128. (초자연적 심리학)

Theosophie, GA 9. (신지학)

Steiner, Rudolf und Wegman, Ita: Grundlegendes für eine Erweiterung der Heilkunst nach geisteswissenschaftlichen Erkenntnissen(1925). 6. Kapitel. GA 27, Dornach 1972. (슈타이너와 베크만, 정신과학적 인식에 따른 치유예술의 확장을 위한 기초)

Strauss, Hanns: Die Gestaltungskraft des Kleinkindes als Offenbarer seines Wesens. In: Erziehungskunst, Jg. 6, Heft 4. Stuttgart 1932. (H. 슈트라우스, 자신의 본질을 밝히는 유아를 형성하는 힘)

Die Bedeutung des Zeichnens für das Kleinkind. In: Erziehungskunst, Jg. 16, Heft 5/6. Stuttgart 1952. (영아 그림의 의미)

Strauss, Michaela: Analyse einer Kinderzeichnung. Nach Aufzeichnungen von Hanns Strauss. In: Erziehungskunst, Jg. 22, Heft 1/2, Stuttgart 1958. (M. 슈트라우스, 유아 그림의 분석)

Was offenbaren uns die Kleinkinderzeichnung? In: Erziehungskunst, Jg. 33, Heft 5/6, Stuttgart 1969. (영아의 그림은 우리에게 무엇을 알려주는가?)

Wie frühkindliches Malen und Zeichnen in der Schule verwandelt wird. In: Erziehungskunst, Jg. 33, Heft 8/9, Stuttgart 1969. (저학년 아동의 그림 변화)

Trümper, Herbert: Malen und Zeichnen in Kindheit und Jugend, Bd. III. Berlin 1961. (트륌퍼, 아동기와 청소년기의 그림)

Vogel, Lothar: Der dreigliedrige Mensch. Dornach 1967. (포겔, 인간 삼원론)

Wiesener, Heinr. (Hrsg.): Einführung in die Entwicklungspsychologie des Kindes. Heidelberg, Berlin, New York. (비제너 편저, 아동발달심리학 입문)

Wildlöcher, Daniel: Was eine Kinderzeichnung verrät. Göttingen 1964. (빌트뢰허, 유아 그림이 알려주는 비밀)

기타 유아 그림 관련 문헌

Brochmann, Inger: Die Geheimnisse der Kinderzeichnungen. 2. Auflage, Stuttgart 2000. (브로흐만, 유아 그림의 비밀)

Constantini, Margret: Kinderzeichnungen. In: Erziehungskunst, Jg. 70, Heft 12. Stuttgart 2000. (콘스탄티니, 유아의 그림)

Dubois, Danièle: Les douze clés pur comprendre les dessins du petit enfant. Montesson 2006. (뒤부아, 유아 그림의 이해를 위한 12개의 열쇠)

Egger, B.: Bilder verstehen. Wahrnehmung und Entwicklung der bildnerischen Sprache. Bern 1995. (에거, 그림 이해하기. 조형적 언어의 지각과 발달)

Fineberg, J. (Hrsg.): Kinderzeichnung und die Kunst des 20. Jahrhunderts. Stuttgart 995. (피네베르크 편저, 유아 그림과 20세기 예술)

Marc, Varenka und Olivier: L'enfant qui se fait naître. Paris 1981. (마르크, 갓난아기)

Meili-Schneebeli, Erika: Wenn Kinder zeichnen. Bedeutung, Entwicklung und Verlust des bildnerischen Ausdrucks. Zürich 1993. (마일리 슈네벨리, 아이가 그림을 그릴 때. 조형적 표현의 의미, 발달, 상실)

Piaskowski, Hanna: Kinderzeichnungen heute und vor elf Jahren als Ausdruck der Entwicklung zum Zeitpunkt der Schulreife. In: Medizinisch-Pädagogische Konferenz, Heft 37 - Mai 2006, S. 27-44. (피아스콥스키, 현재와 11년 전 취학연령 아이의 발달을 표현하는 그림 변화)

Prange, Angelika: Kinderzeichnungen. Medizinisch-Pädagogische Konferenz, Heft 37 - Mai 2006, S. 5-25. (프랑에, 유아 그림)

Richter, Hans-Günther: Die Kinderzeichnung. Entwicklung, Interpretation, Ästhetik. Düsseldorf 1997. (리히터, 유아 그림의 발달, 해석, 미학)

Urner, Erika: Häuser erzählen Geschichten. Die Bedeutung des Hauses in der Kinderzeichnung. Zürich 1993. (우르너, 집은 이야기를 한다. 유아 그림의 집이 의미하는 것)

우리의 육아 현장을 위한 제언

이정희 (사)한국슈타이너인지학센터 대표, 《발도르프 육아예술》 저자

"우리 소영이가 꽃을 그렸구나, 해바라기 꽃이네?"
"아뇨! 그냥 그렸는데요."

다섯 번째 생일을 앞둔 소영이는 집에서나 유치원에서 심심하다는 말을 달고 지냅니다. 가끔 시어머님이 오셔서 대화를 나눌 때면 꼭 어른들 사이에 앉아서 놀아달라고 칭얼대고, 심지어 제 입을 손으로 막으며 떼를 씁니다. 타일러도 소용이 없습니다. 그런데 이런 난처한 상황에 특효를 발휘하는 가정 상비약이 하나 있습니다. 보통 여섯 가지 색연필을 사용하는 소영이에게 열두 가지색 크레파스와 도톰한 새 스케치 북 한 권을 줍니다. 그러면 아이는 즉시 식탁에 앉아 그림 그리기에 몰두합니다. 하지만 다시 난처한 상황이 벌어지곤 합니다. 시어머님은 손녀에게 다가가서 등을 토닥거리며 그림 모티브를 칭찬하십니다. 아이는 영락없이 할머니의 설명을 부정하면서 엉뚱하게 반응합니다. "아뇨! 그냥 그렸는데요." 소영이가 매번 할머니에게 반항조로 대답하는 것 같아서 아주 민망하고 이런 말투가 굳어질까 살짝 걱정도 됩니다. 이럴 때 아이를 어떻게 타일러야 좋을까요?

소영이 또래의 자녀를 둔 엄마라면 쉽게 공감하는 일상의 한 장면입니다. 아이가 왜 자꾸 심심하다고 하는지, 놀아달라고 떼쓰며 조를 때마다 어떻게 대처해야 하는지, 아이가 어른을 향해 던지는 당돌한 말대꾸

를 어떻게 훈육해야 하는지 막막하기 때문입니다. 이런 상황에서 소영이의 반응은 전혀 우려의 대상이 아닙니다. 오히려 어른의 태도를 주목해 보아야 합니다. 이른바 '관계 맺음'을 위해 어른들은 아이에게 자주 말을 건네지만, 그 자체가 아이의 집중을 방해합니다. 손녀 그림을 들여다보면서 할머니가 전하는 애정 어린 칭찬에 소영이는 솔직하게 반응한 것입니다. 실제로 만 네다섯 살짜리 아이는 해바라기 꽃을 떠올리며 그릴 수 없습니다. 아이가 몰두해서 무언가를 열심히 그린 것이 어른 눈에 구체적인 사물로 보일 뿐입니다.

영유아 그림을 8000천 점 이상을 관찰하여 얻은 미하엘라 슈트라우스의 연구 결과물은 우리에게 새로운 시각을 열어줍니다. 아이는 그림을 통해 자신의 신체 발달을 종이 위에 자연스럽게 표출한다는 사실입니다. 생후 7년간의 발달 과정에서 아이는 지상의 삶을 영위하기 위한 도구인 자신의 집을 만듭니다. 젖니갈이가 시작되기까지 생명에너지는 머리부터 몸통을 거쳐 내장 기관을 포함한 사지체계를 발달시킵니다. 유기체의 세밀한 구조와 체형이 만들어지는 과정에서 아이는 자신의 몸 안에 작용하는 생명력을 무의식적으로 감지하고는 그 흔적을 그림으로 나타낸다는 것입니다. 이처럼 인체 발달의 심오한 비밀을 담은 유아 그림을 주의 깊게 관찰하면, 우리는 아이의 보편적인 발달 너머의 개별적인 내면의 발달 상황을 어느 정도 읽어낼 수 있습니다.

손에 필기도구를 쥘 수 있게 되면 아이는 어디에나 그림을 그려댑니다. 끄적거리고 휘갈기고 점을 찍으면서 낙서처럼 보이는 그림을 그립니다. 소용돌이와 직선은 곧 동그라미와 네모로 바뀌고, 이어서 곧바로 선 기둥, 나무를 닮은 사람, 머리나 몸통에 더듬이같은 발이 달린 사람을 그립니다. 이렇게 자신을 향하던 아이의 관점은 집을 그리면서 어느새 집 안에서 세상을 향하는 관찰자의 관점으로 바뀝니다.

이렇게 유아 그림이 보여주는 전형적인 변화 과정은 동서양을 막론하

고 보편적인 성장과 내면의 발달을 드러내는 기록입니다.

한국 발도르프킨더가르텐 현장 두 곳에서 수집한 세 아이의 그림을 비교해 보면 몇 가지 현상이 두드러집니다. 우선 전체 그림의 구성이 매우 안정적입니다. 만 4세 정도가 되면 아이들은 친구들과 관계 맺기에서 조화를 유지하기 시작합니다. 이런 내면의 상황을 반영하여, 아이마다 그림의 모티브는 다양하지만 균형감 있는 구도를 보입니다. 또한 동일한 문양이지만 여아 A와 B에서 연령대의 차이가 보입니다. 특히 만 다섯 살이 된 여아 C의 그림은 삼원색을 적절히 써서 강조와 변화를 보여주는 가운데 전체적으로 리듬감까지 더해집니다. 명확한 선들은 힘을 담고 있으며 안정감을 줍니다. 마지막 그림에서는 꽉 찬 집의 내부를 보여줍니다. 만 여섯 살에 임박한 이 아이는 자신의 집인 몸이 어느 정도 완성된 상태에 도달했음을 보여줍니다.

결론적으로 영유아기 아이들은 신비로운 신체 발달의 과정을 그림으로 옮겨서 우리에게 자신의 상황을 말하고 있습니다. 아이 그림이 부모를 포함하여 교육자에게 성장을 읽어내는 중요한 단서가 될 수 있으려면, 우리의 교육 현장과 가정에서 몇 가지 유념해야 할 부분이 있습니다.

첫째, 아이가 그림을 그릴 때 집중할 수 있도록 충분한 시간을 주어야 합니다. 이른바 아이와의 '상호 작용'을 위해 아이에게 무엇을 그렸는지 묻고 모티브와 관련된 말을 건네거나 그리기를 지도하는 설명은 삼가야 합니다. 둘째, 유아 그림에 관심을 가지고 아이의 발달을 편견 없이 '읽기'를 원하는 교육자는 유아 그림에 대한 기본 이해를 바탕으로 아이가 그리는 전형적인 모티브의 의미를 해석할 수 있어야 합니다. 셋째, 아이들은 저마다 다른 발달의 속도를 가지고 있기 때문에, 유아 그림은 획일적인 평가나 분석의 대상이 아니라 세심한 관찰과 이해를 위한 자료입니다. 따라서 우리는 꾸준한 노력으로 유아의 발달과 그림의 연관성을 제대로 읽어내는 법을 배워야 합니다.

한국의 유아 그림

제공: 서울 구로구 항동 발도르프킨더가르텐,
　　　서울 성북구 바람아래 발도르프킨더가르텐

남아, 만 2세 4개월

여아 A, 만 4세

여아 A, 만 4세 1개월

여아 A, 만 4세 8개월

143

여아 A, 만 4세 8개월

여아 A, 만 4세 8개월

여아 A, 만 4세 10개월

여아 A, 만 4세 10개월

여아 A, 만 4세 10개월

여아 A, 만 5세 3개월

146

여아 B, 만 5세 1개월

여아 B, 만 5세 6개월

147

여아 B, 만 5세 10개월

여아 B, 만 6세 2개월

148

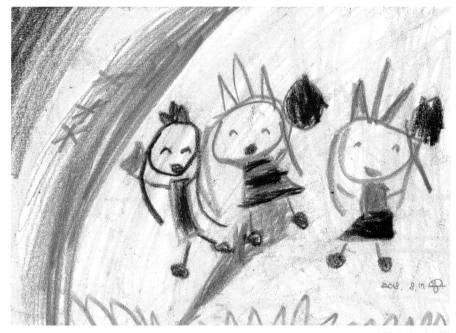

여아 C, 만 5세 5개월

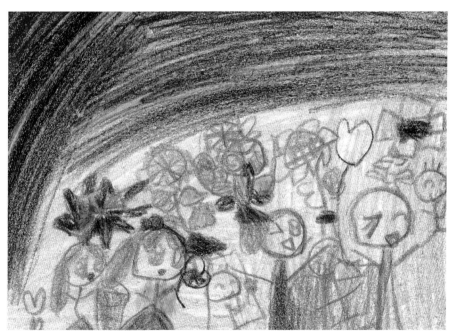

여아 C, 만 5세 6개월

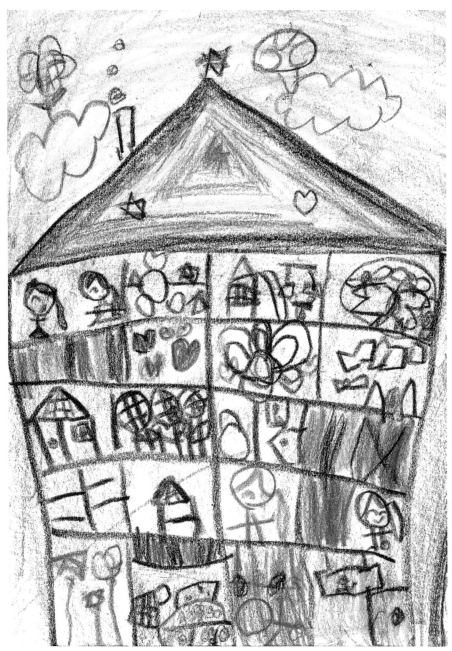

여아 C, 만 5세 9개월